寫生藝術

The Art of Plein Air Painting

序 | 胸有成竹

羅慧明 台灣國際水彩畫協會創會理事長‧國立臺灣師範大學美術系退休教授

少英兄與我都畫水彩，堅持「創作是沒有目的的，就是一種樂趣。」我倆相識甚早，一九六一年代我任台中教師會館館長，他在日月潭教師會館服務；後來他到台灣電視公司做美術指導，我在中央電影公司擔任美術組主任；職場上我們都在美術指導這領域留下不俗的口碑與貢獻。

美術指導是工作，水彩畫是藝術創作；畫水彩講究的一氣落彩，一氣呵成的功力，兩者均需要深厚的美術素養，也得修養身心，這就是我們永遠不變的樂趣。一九九九年初，我邀集三十餘位國內著名的水彩畫同好，共同發起籌組「台灣國際水彩畫協會」，少英兄首先響應成立畫會，每年均參加世界各國的水彩畫展，作品名揚歐美及亞太地區。

水彩畫以「水」及「彩」為媒介，與我國的水墨畫有異曲同工之妙，水彩畫也一樣要拿捏乾濕、或渲染、或平塗；在有在無之間，感性寫意與理性結構的搭配，甚為精妙。少英兄的水彩灑脫自在，渲染富有層次，再加上深厚的書法筆力，線條活潑流暢，將源自英國的水彩畫賦與中國畫的氣韻，堪稱台灣水彩向國際水彩畫壇發聲的重要代表人物。

本書名為《寫生藝術》是鼓勵提點年輕學畫者要畫真實的對象，不管是靜物、人物、風景或街道都好，不能光是看照片畫，面對真實物，畫者與被畫者才有心氣互動，真實感動；其實這也是與早期英國的水彩畫受柏拉圖自然寫實主義的影響，不謀而合的。

少英兄畫水彩堅持留白，幾十年始終奉行如一；其實白要用留的還是用填的，各有所衷；但他就是堅持要留出畫紙的白，他的水彩神妙之處也就在此，這也是我的堅持，畫風相同，惺惺相惜，因此我十分欣賞少英兄的創作。本書以十二章節將寫生這門藝術理論化，這在台灣是個創舉，他毫不藏私地教導讀者如何應用「一點延伸法」，有計劃性去學習寫生，經常練習寫生，就能由中獲取樂趣，進而豐富繪畫資源，培養原創力。

我常自稱是「資源回收的藝術教育工作者」，看了《寫生藝術》這本書，我得稱少英兄是「跨越學院的寫生教育家」，在有生之年不辭辛勞地傳承寫生理念給後代學習者，讓人人都有機會跟著他的腳步，胸有成竹地去寫生，去創造水彩藝術的新生命。《寫生藝術》即將出版，謹以此文為賀。

一支筆立足藝壇的好漢

何肇衢

　　有人說：你真有兩把刷子！那是稱讚你的功夫。對孫少英來說，他是一支筆打天下，無論素描或水彩，樣樣精準掃盪藝壇，更是畫界的一棵長青樹。越上年齡越勤勞，創作之豐富，無論量或質堪稱都是上等，使人佩服投地。

　　早年我在書店看到一本孫少英所出版之素描集《埔里情》翻開看後，覺得鉛筆畫，畫得怎麼這麼好，每幅都放入感情，畫家鄉埔里，真的把埔里的一切用一支鉛筆就表現得會感動人，我不但買了一本又介紹給學生、朋友們。1999年九二一地震災後，他又出版了一本《九二一傷痕》，為台灣之歷史留了難得的災後紀錄，最近幾年每年都有機會看到他畫水彩畫；鉛筆之後他以水彩來寫生寶島各地的風景，並且越畫越明亮、生動。我和孫少英同是1931年羊年出生的，各走各的路，期望他多保護身體為寶島台灣留下更多水彩佳作。

2017.12月于淡水畫室

一個實力派的親民長者—孫少英老師

郭明福　台灣國際水彩畫協會榮譽理事長

　　孫少英老師跟我都是福華沙龍長期合作的畫家，我們兩人也都是台灣國際水彩畫協會的會員，每二三年我就可以在他的個展上欣賞到他的素描與水彩新作。 對我而言，那像是朝聖和學習之旅。

　　每次見到孫老師，他總是笑容滿面，用和藹可親的問候來迎接我。與他接觸總讓人放鬆而自然，他的畫就反映了他人的性格。在簡約筆法、明快色彩的氛圍下，風景和人物都活起來了。我特別喜愛看他的鉛筆素描，筆觸肯定，主賓分明，非常耐看，從中也可看到孫老師的實力派基礎功。

　　雖然年紀稍長，但孫少英老師風采依舊，健康而爽朗。在他美麗雍容的助理康翠敏小姐的陪伴經營下，仍然非常活耀於畫壇，尤其是南投埔里等地。從二開全開的水彩大畫到八開的速寫都難不倒他。我曾在埔里的紙教堂看過他整面牆的荷花鉅作，極為震撼，景仰佩服。

　　恭逢新書出版，特此代表台灣國際水彩畫協會表達崇敬之意。

突破寫生困境的最佳導師

序

張柏舟　前國立台灣師範大學美術系教授．前國立台灣師範大學設計研究所教授兼所長

　　許多愛畫畫，愛水彩寫生的朋友，常會問相同的問題，想畫畫要先學哪些畫畫基礎？要準備什麼工具？線條不會畫要如何下筆？要怎樣構圖？透視不會怎麼辦？沒有在戶外水彩寫生過，要如何開始？甚至，水彩如何調色？水分如何運用等等，諸如此類的問題，似乎很難答覆得很完整，因為只靠口述說明很難，但對要開始學戶外水彩寫生，會是很模糊而且不夠直接，如果只告訴朋友說去美術教室拜師學畫，又好像沒有得到答案，更何況再談到要有繪畫藝術的美感，那朋友們更聽不懂了。水彩寫生畫畫也許很多人也會認為是先要有天份，其實美感的判斷或美的領悟應該是每個人天生俱有的，例如要吃美食、要穿好看的衣服、要欣賞美景、要布置自己美麗的家等等，這都是每個人生活中累積的經驗就有的，畫畫也是一樣，必須經常動筆把不會或不懂變成美感經驗，自然就懂了。

　　我敬愛的長輩畫家孫少英老師，最近將出版一本以他個人畫畫，水彩寫生的經驗寫下了這本《寫生藝術》一書，本書內容涵蓋，從寫生各種不同工具應用概說、構圖取景及光影立體處理、畫面色彩線條產生的色調等等要點，並清楚的示範一步步水彩寫生過程的圖示分析，而且更深入的探討繪畫寫生的意境與觀念。這本《寫生藝術》正是解決以上問題，想要進入水彩寫生畫畫有困難問題的最佳解說範本，也替一些畫畫的朋友，如何在寫生的過程中突破困境所最需要的秘笈，也為一些很少在外水彩寫生的畫友鋪上一條要走的路。

　　從書中也可真正了解一位畫家成長的經歷，孫少英老師豐富的繪畫歷練，正是所有畫畫的朋友的楷模，幾十年來沒有中斷的寫生，孫老師的觀念就是除了要喜歡畫畫還要一份堅持，同時要會和朋友分享，時時邀朋友一起來快樂的寫生，把快樂寫生蔚為一股風氣，這也是孫老師寫這本書的用意。在此感謝孫少英老師以美的作品推廣水彩寫生。

快樂寫生

孫少英

　　我喜歡寫生，幾十年來，沒有中斷。最初是畫著玩，讀了美術系以後，除了喜歡之外，似乎還多了一份堅持，沒想到最後成為一生的事業。

　　初寫生時有個天真的想法，要把寫生的能力練好，走到那裡，畫到那裡。先畫自己熟悉的地方，再畫全島，繼而畫遊世界；不但畫，還要寫，要做一個旅行畫家兼作家。

　　離開學校，步入社會，我的職業一直都是美術工作，前期在電視界擔任美術指導和設計組長長達30年之久，雖然看起來工作與寫生沒有直接關係，但是多年的寫生經驗，實際上對我的電視美術工作確實有很大助益；記得剛進台視公司一開始在新聞部工作，一節新聞，美工必須快速畫出10~20插畫，如果沒有人物動態寫生的歷練，根本無法勝任。後來在節目部工作也是一樣，因為常寫生，腦中儲存很多圖像，想畫甚麼就能立刻畫出，得心應手；在台視22年，工作雖然緊張繁重，但逢假日，都會約同事外出寫生，也蔚為一股風氣，作品多了，我們還常在台視藝文空間舉辦聯展或個展。

　　1991年退休以後，更將全部時間用在寫生上，甚至將寫生創作轉為一生事業。每年給自己訂個主題舉辦個展，並出版一本有畫有文的「畫書」。有時候也以圖文方式投到報刊雜誌發表。有幸得到主編的青睞，為我開闢專欄，真是我後期創作的最大鼓勵。

　　對於開始練寫生，會完全著重在寫實，我也一樣，初期覺得能忠實的表達，就很滿意了；但是寫生不是照相，不只是紀錄，除了準確之外，應該要有美感，要有風格呈現。日子久了，漸漸有了許多想法，譬如忠實表達是藝術嗎？有美感嗎？感動自己嗎？感動到別人嗎？我由這些想法漸漸歸納出一些理念：

一‧美感超越寫實

　　寫實的能力很重要，美感似乎更重要，寫實是美感條件之一，不是全部。周全的美感似乎還應具有氣韻，意境等中國文人畫的心靈境界。因此我在不停的磨練中體會出了走寫實路子的畫家，寫生很重要；寫生的好作品不應只要求寫實，還要簡化、率性、神秘、甚或抽象。

二‧寫生有筆順

我在幼年時，就被父親逼著練書法，因此畫素描或水彩，我覺得筆法、筆力、筆性或筆觸以及肌理構成都很重要，成功的筆順更是寫生繪畫的最有效方式；尤其是在戶外畫水彩，沒有筆順常常會畫得很髒，所以我研究出自己的一套理論叫「一點延伸法」教人快樂地來寫生，在本書「隨興與步驟」篇有步驟圖解。

三‧寫生是「形」的資料庫

任何創作或繪畫都是「形」的組合，常常寫生的人會在腦資料庫中儲存充足的「形」，有了充足的「形」，不管你要做具象或抽象的創作，這些都是你豐富的繪畫資源；甚至從事電腦繪圖或多媒體動畫創作，具備手繪寫生的能力都讓你能勝人一籌。

四‧寫生是不退流行的

在我以電視美術為職業的年代，一開始沒有電腦沒有繪圖軟體，所有的圖和字體都是美工畫出來的；1962年我在光啓社負責第一部的電視教學節目製作，1964年由美國學動畫歸國的趙澤修成立動畫部，我開始接觸動畫，那是台灣動畫片的濫觴。那個年代手繪能力非常重要，寫生就是在美術科系學到的專業最好的磨練方式。

1987年台視工程部建立電腦美術作業系統，美術組開始使用電腦工作，那時是台灣電視史上的一大創舉；但是當時的電腦設計軟體非常笨，很多美工都排斥或反對使用，沒想到了現今，電腦繪圖軟體多元又便利，純美術的科系也多少都會有電腦繪圖課程，更別說廣告設計、美工、多媒體動畫科系幾乎大半課程都以電腦軟體教學為主。在這個以電腦繪圖為主流的年代，還要寫生嗎？是的，大自然是最佳圖庫，練寫生就是練手感，走寫實路子的各種創作者，手繪寫生會造就你的與眾不同。

一輩子的寫生，我從喜歡到興趣，從興趣到樂趣，樂趣到職業，現在從職業轉變為事業。所謂事業，不是賺錢多少，而是我要在寫生中探索物象之美，環境之美，自然之美；進而以美的作品為社會盡一點微薄的心力，不厭其煩地推廣寫生。

永不停歇的溫暖畫筆

記得有一回孫少英老師在寫生講座最後的自由問答時段，一位高中生問他：「請問孫老師，如果照著您的一點延伸法來畫，畫不好怎麼辦呢？」他笑一笑回答：「畫不好再畫呀！老師也不是畫一天就這麼熟練呀！」

孫老師常謙稱自己一輩子只做一件事就是畫畫，前期在光啟社和台灣電視公司有30年從事電視美術工作；由電視台退休之後，開始寫生創作的巔峰期，這27年期間有系列性寫生，他出版了17本寫生畫冊和素描、水彩工具書；不辭辛勞地推廣寫生，給青年學子寫生講座；他窮一生之力用畫筆來探索世間之美，是一位堅持美感的寫生藝術家。

盧安藝術自2013年成為孫老師的經紀公司以來，即感受到他的決心，願意不藏私地將一輩子由寫生藝術中所獲得的靈感、心得、理念傳承給年輕人；他來自於學院派美術系，但長期跨領域於美術設計與藝術創作，所以深刻感受寫生對於從事藝術、工藝或設計工作者是最好的靈感泉源，對寫實也好，抽象也好，都有很大助益。

到底寫生的益處在哪兒呢？寫生真能帶來很大進步，或者很大的樂趣嗎？其實不盡然，如果方法不對，沒有簡單易懂的引導，雖然畫很多，但總是停留在業餘或純嗜好階段，其實畫久也會膩，更感受不到寫生的樂趣。盧安藝術自2014年9月開始在台中市推廣「快樂寫生日」(Facebook：手繪台中舊城藝術地圖)，一直由孫老師擔任總領隊，每月一次無償地在台中各地發起寫生活動；這期間有畫家、速寫愛好者、美術班和設計科師生熱烈支持響應，帶來一股寫生風潮；但是也常看到許多學子或初入門者已經走出來寫生，但不得其門而入或一直抓不到竅門，在戶外又必須忍受艷陽，抵抗寒風，何苦來寫生呢？

基於孫老師的體能無法親臨校園，到處推廣，於是邀請他將其六十幾年的寫生理念理論化，編為十二章節，設定為寫生者可以自學的寫生工具書；本書不僅只教寫生的技巧和方法，書本藉由155張圖加上淺顯易懂的說明，引導讀者如同親臨孫老師畫室上課一般聆聽指導，看他示範。跟著本書學習，讓最令寫生者頭痛的「構圖與取景」、「線條與調子」、「留白與渲染」都能有所領悟；甚至包括如何為自己訂下寫生計畫的「主題與系列」章節他也毫不保留地傳承，可見孫老師編寫此書的企圖心。

《寫生藝術》一書與2015年出版的《素描趣味》兩冊一套是從鉛筆素描起步，進階到水彩的西畫工具書，讀者跟隨孫老師學習，不能只看不練，正如他所提的「畫不好再畫呀！」寫生想要有樂趣，要有靈感，一定要有方法，跟著這兩本書多畫多看，絕對會有收穫。

目　録

① 寫生概説

　　到外面畫風景就是寫生。

　　一般人都是這種說法。

　　事實上，戶外畫風景是寫生，室內畫靜物，也是寫生。畫人物、動物都是寫生。所以說，以實在的景物為對象作畫，都是寫生。什麼畫不是寫生呢？想像畫，或是照著相片畫，就不是寫生。

　　我看過一篇文章這樣寫：「寫生就是書寫生命」這可能有道理，但陳義過高，有點哲學味道，不是本書討論範圍。我寫的這本《寫生藝術》分為十二個單元（參見目錄），都是比較實際的，或是實用具體、偏重技術性的，看來容易懂的。即使談到藝術理論，也都是我自己的感受，自己的體會經驗。我常認為，所

· 南投埔里酒廠

有的藝術理論都源自感覺，沒有感覺做基礎的理論，不能成立。譬如紅色是暖色，夏天會覺得熱烘烘的；藍色是冷色，冬天會覺得冷嗖嗖的。暖色、冷色的理論就顯然是源自共同的感覺，這種理論當然是正確的。

　　從事繪畫一定要寫生嗎？這不一定，繪畫的方式很多，寫生應是重要方式之一。繪畫大約可分為兩類，抽象與具象。從事具象繪畫的畫家，寫生實在非常重要，因為任何畫都是「形」的組合，常寫生，「形」的資源一定豐富，不寫生，只靠臨摹，如何發揮創造力呢？總之，寫生應是豐富繪畫資源、發揮創造力的必要做法。

　　我的寫生作品，依照工具和材料的不同，約可分為五類，以下分別舉例說明。

鉛筆寫生

我習慣用6B鉛筆，

多年來都是用OTTO，

每次削好10支，一張畫剛好夠。

有人只用一支鉛筆，

一張畫得不停的削鉛筆，

很麻煩也影響寫生情緒。

有人鉛筆寫生，只是簡單的畫個輪廓，

做記錄或是草稿用。

我每次鉛筆寫生，都是很認真的當「作品」來畫，

大半畫8開，有時候畫4開或2開，

按題材的需要而定。

用2開紙鉛筆寫生，
畫板一邊架在畫架上，一邊靠在腿上。
因鉛筆寫生，手要用力，畫板要穩固。

鉛筆人物速寫

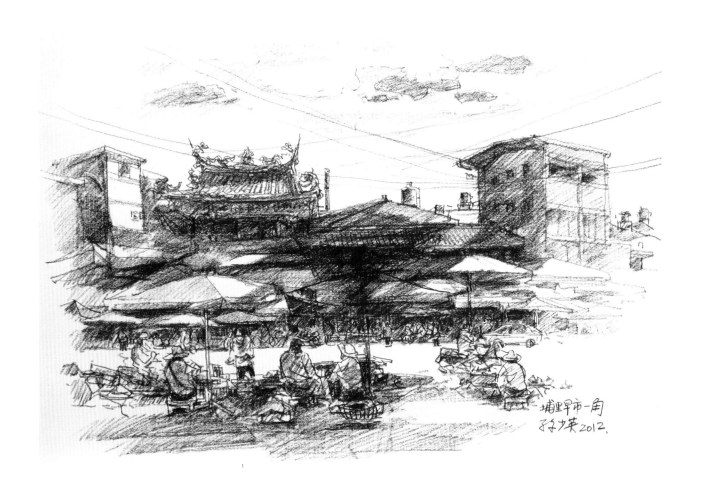

埔里早市

炭精筆

4開

2012

清晨，

陽光斜射，

大部份區域昏暗有霧狀，

畫完，

我用手指適度的擦抹一下，

似乎更增加一些清早的氣氛。

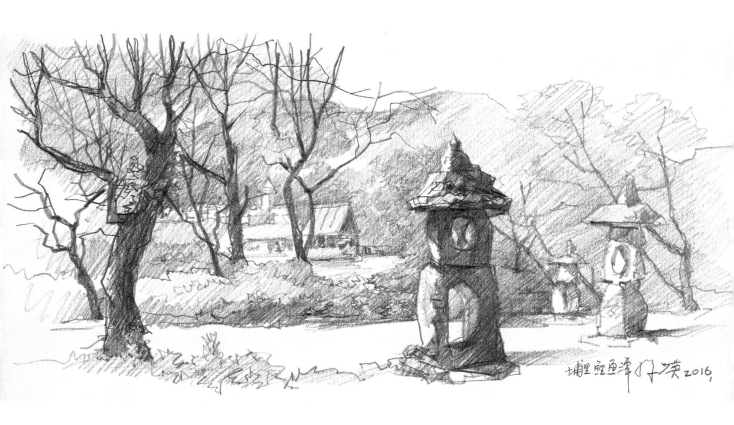

埔里鯉魚潭　　寫生時，若有強烈的側光，
　　　　鉛筆　　立體感和景深層次都易於表達。
26×55cm　　（畫法解說請看後面各篇）
　　　　2016

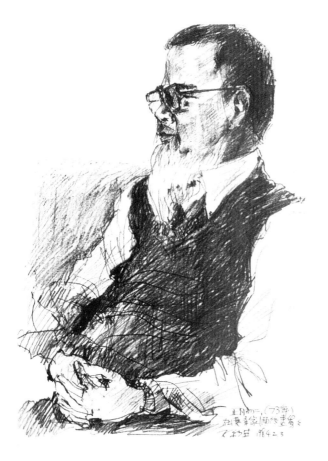

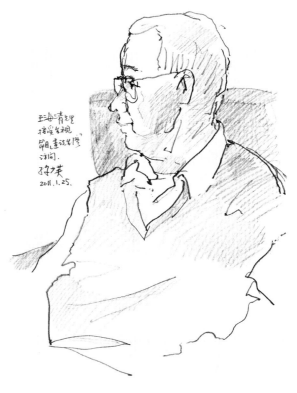

人物素描
鉛筆
4開
1984

這是我早期的一張素描，
記得是春節期間，
酒後畫舅舅，
他很高興，
我趁酒興後毫不拘謹。
畫完，
我很滿意，
舅舅也很高興。

櫻花老人—王海清
鉛筆
8開
2011

從埔里到霧社沿路的櫻花，
都是王海清先生種植的，
從年輕到老年付出了漫長的年華歲月，
現在老了，
子女強迫他休息。
台視來做節目，
我在旁邊畫下來。

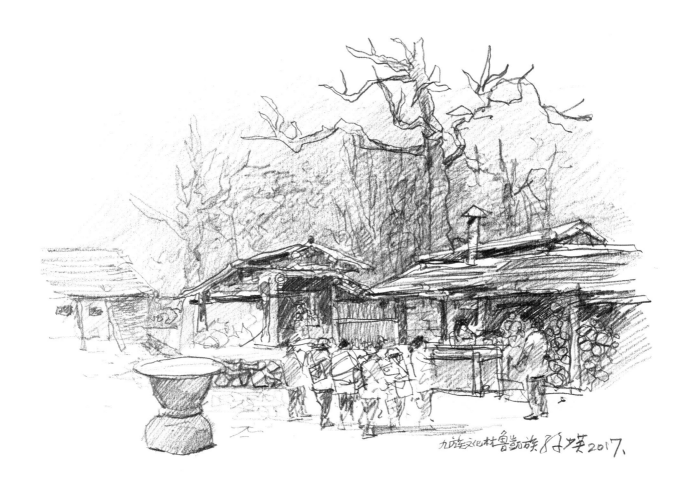

九族文化村魯凱族 8 子英2017、

九族文化村魯凱族
鉛筆
8開
2017

這是一張鉛筆速寫，
簡樸的屋簷下堆滿原林柴，
屋前擺一個大木臼，
一群遊客正佇足參觀，
畫面很多樣，
我迅速用鉛筆畫下來。

農家女
鉛筆
4開
2000

她休息片刻，
我趕快畫下來，
她不知道我在畫她，
所以姿勢很自然可愛。

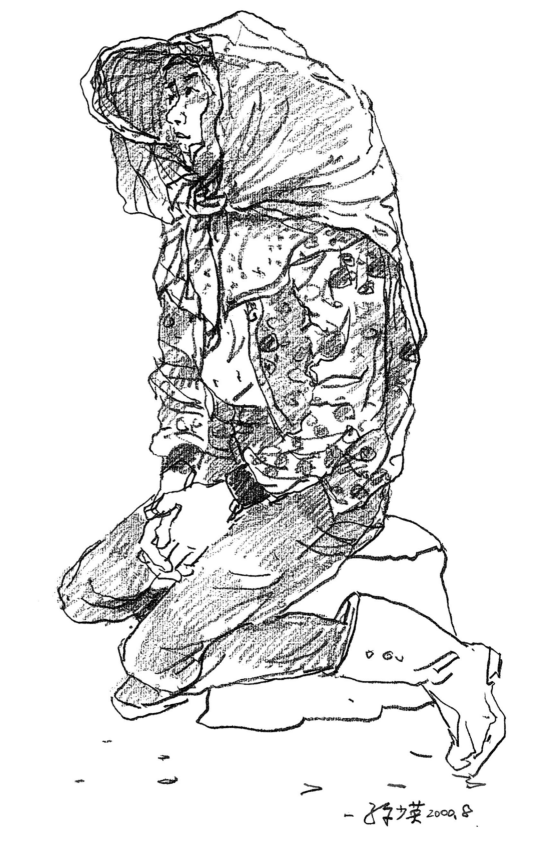

—孫少英 2000.8

簽字筆寫生

我習慣用德國製FABER-CASTELL 0.7，
油性，下水滑順，很好用。
簽字筆寫生，
跟鉛筆最大的不同，
是鉛筆可以透過手的輕重畫出深淺，
簽字筆或鋼筆要以線條疏密分出深淺，
難度似乎比較高一點。

簽字筆寫生，畫嘉義檜意森活村。

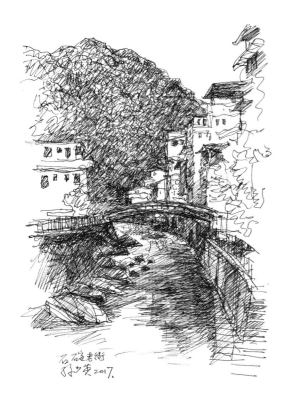

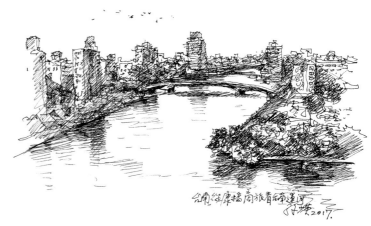

石碇老街
簽字筆
8開
2017

石碇，有條山溪經過街區，
溪中岩石錯落，
溪上有拱形木橋，
很多畫家都喜歡來這裡寫生。

台南運河
簽字筆
8開
2017

河水乾淨，魚很多，不時躍出水面。
河中無船，很清爽。
河岸人行步道有大樹遮蔭，
休憩散步，不覺悶熱。

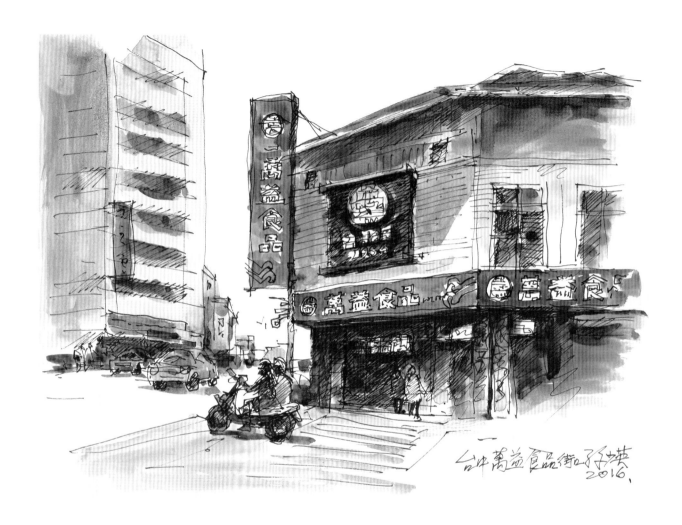

台中萬益食品街口
簽字筆淡彩
8開
2016

這幅畫充分發揮了精準、揮灑的效能，
乾淨俐落。
光線的濃淡對比以及摩托車的點景，
使畫面顯得明快活潑。

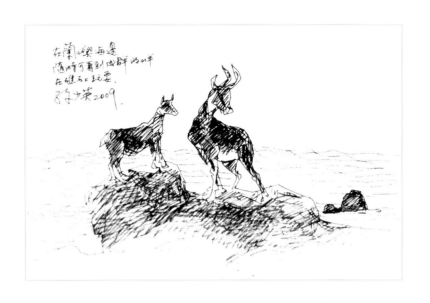

在蘭嶼 每逢
隨時可看到成群的山羊
在礁石上玩耍.
孫少英2009.

山羊
簽字筆
8開
2009

蘭嶼的家畜家禽都是散養，
街上、海邊到處跑。
這兩隻山羊挺立在海邊的岩石上，
很可愛，很有趣。

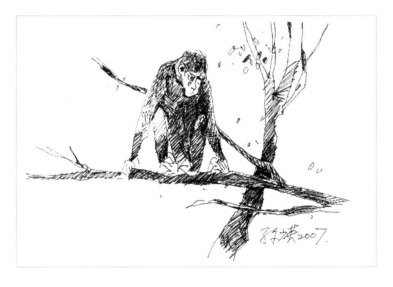

台灣獼猴
簽字筆
8開
2007

塔塔加的獼猴，
停車看牠，
牠瞪著你，動也不動，
牠不是讓你畫，
牠餓了想要食物，
我們畫完向牠揮手拜拜，
牠失望的跳進深林裡。

炭精筆寫生

炭精筆寫生，

因為筆心比較粗，

要畫2開紙才能放得開。

它的好處是碳質黑，

輕畫淡，重畫深，深到像墨一樣，

比起鉛筆來，有力道。

我用的炭精筆是德國製FABER-CASTELL的

PITT藝術家級SOFT型。

紙張要用粗面，

太光滑的紙畫不上去。

不可上淡彩，

炭粉遇水會溶掉，

畫面污濁難看。

炭精筆寫生

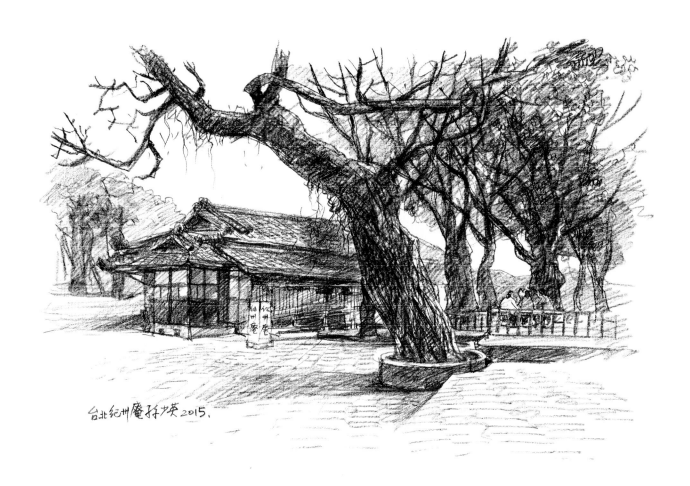

台北紀州庵 揉九英 2015.

台北紀州庵
炭精筆
2開
2015

這幅畫以線條組合的黑度，
充分表現了老樹和木屋的力道。
在福華沙龍展覽，
有知音收藏了。
展覽時我站在畫前看一看，
自己也覺得很滿意。

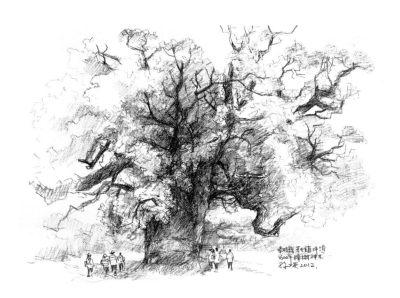

草屯千年大樟樹
炭精筆
4開
2012

一千六百年的樹齡，
樹型很美。
我盡量寫實，
少用想像。
人群是按樹的比例加進去的，
以突顯老樹的壯觀。

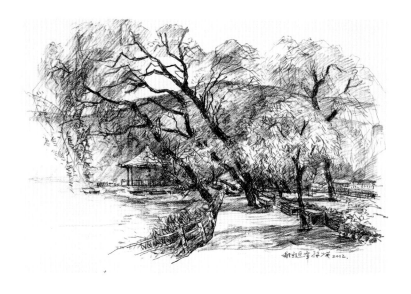

埔里鯉魚潭
炭精筆
2開
2012

最深的是樹幹，
其次是遠山；
最亮的是近處的柳葉、
受光面的亭子以及水面。
把黑白灰的程度表現清楚，
是素描寫生重要的學問。

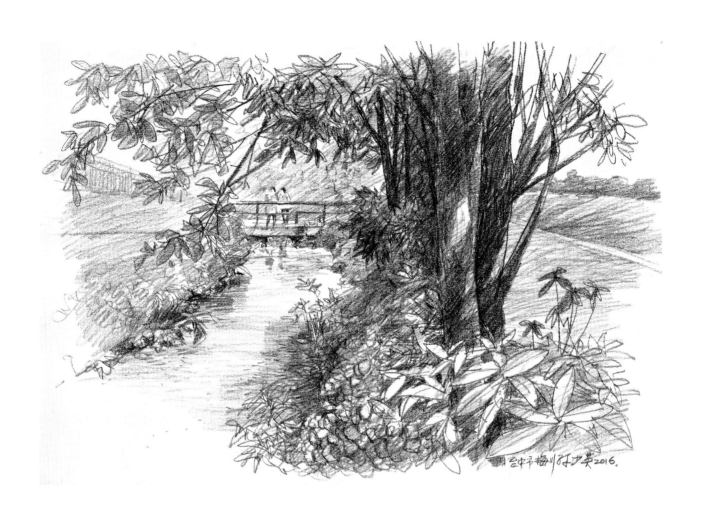

綠蔭梅川　每到台中文化中心看展覽，
炭精筆　　都會順便到附近的梅川走走，
2開　　　時間夠時，
2016　　就畫張素描，
　　　　　河水清澈，游魚成群，
　　　　　十分可愛。

墨筆賦彩寫生

出外寫生，

每逢畫面較複雜，

或是條狀、塊狀的東西較多時，

我都是以墨筆賦彩的方式處理。

所謂墨筆，

我早期用削尖的木筆，

線條趣味很好，

但要不停的沾墨，太麻煩；

我用過鋼筆，

快畫時下水不順，很煩人；

用小號油畫筆，

畫起來很順，但線條變化不多；

最後用小楷毛筆，

紙張改用埔里廣興紙寮新開發的布紋楮皮宣紙，

效果很好，

現在我每以墨筆賦彩的方式做畫時，

都用楮皮宣，

這種紙不吃色，畫線條時，

因為有布紋的紙面，

輕筆、濃墨都有特殊的「潤」味，

所以近年來，

我常常用這種紙畫墨筆賦彩水彩畫。

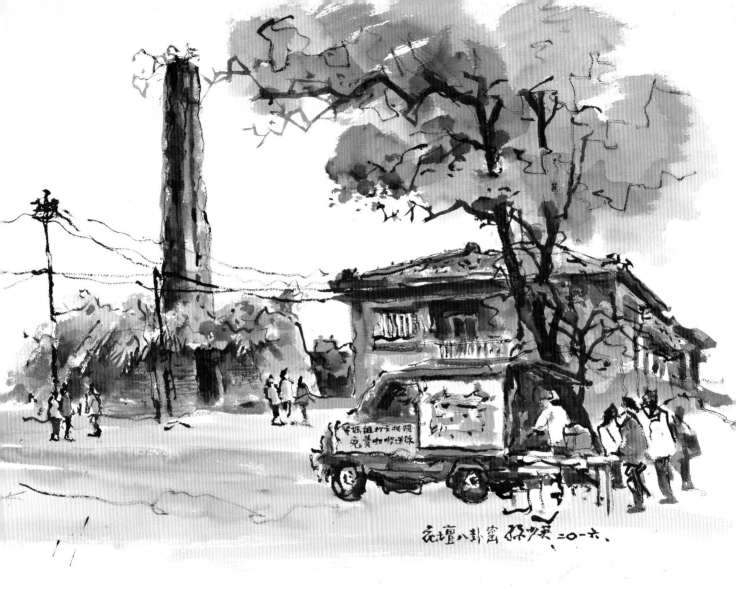

花壇八卦窯
墨筆賦彩
2開
2016

我年紀大了，
那天手抖的厲害，
線條都彎彎曲曲，
有人說抖的趣味，也很好。
這幅畫彰化文化局選用在他們的年度月曆上，
我想他們是看中畫的主題。

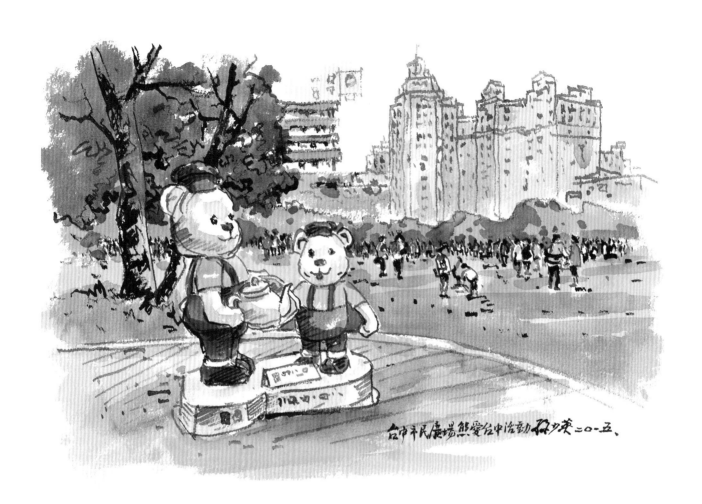

台中市民廣場熊愛台中活動 林少英二〇一五。

熊愛台中活動
墨筆賦彩
4開
2015

這是台中市民廣場邊陳列的泰迪熊，
以遼闊的廣場做背景，
彰顯主題泰迪熊的風采。

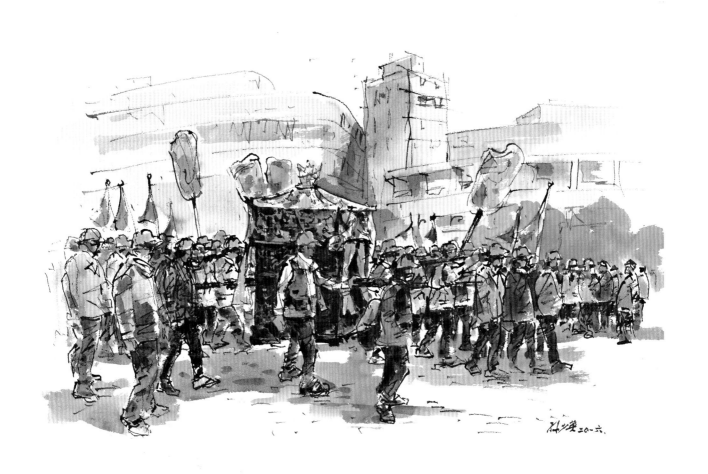

出彰化城
墨筆賦彩
2開
2016

用墨筆畫輪廓，
以水彩畫光影，
背景淡而模糊以突顯主題，
隊伍有高低、遠近、疏密，
在變化中表現趣味。

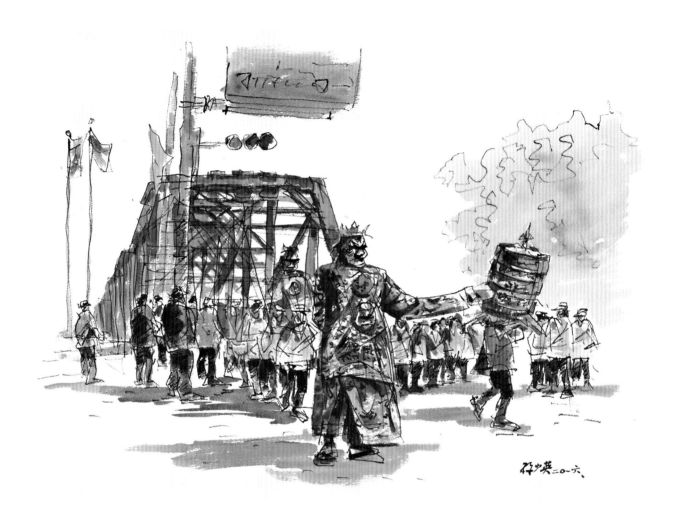

彰化媽過西螺大橋
墨筆賦彩
2開
2016

七爺八爺通過西螺大橋，
人物多動作多，
以線條處理比較容易，
如以純水彩重疊細畫，
難以掌握其動態與時效感。

假日樂活
墨筆賦彩 楮皮宣
4開
2017

台中市民廣場，
每到傍晚，
大樹下聚滿了席地而坐的人群，
野餐、飲茶、聽音樂、聊天，
一片祥和、歡樂的氣象。

台中草悟道市集
墨筆賦彩 楮皮宣
4開
2017

台中草悟道，
大樹蔭下成排的帳蓬和人群，
先以小楷毛筆鉤線，
再賦以彩色，
線條多，
顯得畫面很熱鬧。

水彩寫生

我畫水彩，顏料用日本製Holbein Artists' Watercolors(HWC)，固定10種，列表如下：

黃系列	NO. 237 金黃	Permanent Yellow
	NO. 234 土黃	Yellow Ochre
咖啡系列	NO. 334 咖啡	Burnt Sienna
紅系列	NO. 213 洋紅	Opera
	NO. 219 朱紅	Vermilion Hue
	NO. 212 玫瑰紅	Rose Madder
藍系列	NO. 295 淺藍	Verditer Blue
	NO. 294 群青	Ultramarine
綠系列	NO. 266 淺綠	Permanent Green
	NO. 261 深綠	Viridian Hue

水彩紙，我一直用Arches300g，買2開紙比較多，寫生裁4開或8開，有時候在室內畫全開或捲紙。捲紙是捲筒狀的紙，長9.15公尺，寬1.13公尺，有185g和300g兩種，可隨意裁長短大小。

我畫過最大的一幅水彩畫是接受天仁集團委託畫日月潭全景，長18呎，寬4呎。現在這幅畫陳列在北京的一個會館裡。

水彩筆8支，全部是Holbein，我用過很多種筆，試驗結果，Holbein筆含水量、彈性、毛質都好，所以我一直用這個品牌。

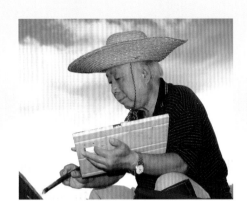

· 南投清境寫生

　　水彩畫，是畫種裡面最難的一種，我畫了一輩子，每次畫還覺得是挑戰，初畫時畫不好常撕掉，有時很洩氣，現在比較有把握了，有時也覺得蠻得心應手的。

　　我多年的經驗，方法、步驟很重要，這本書裡，這方面的問題，我都舉例說明，有興趣的朋友，不妨用心看一看。

　　近一年來，我畫水彩除了用Arches紙以外，我試用埔里廣興紙寮新開發的布紋楮皮宣紙效果不錯。我2017年在福華沙龍和國父紀念館逸仙畫廊兩次展覽，大部份畫作都是用這種紙，比起一般宣紙，其特殊性能是不吃色、不褪色，比起Arches紙來，有一種溫厚含蓄的感覺。缺點是不能泡水，容易起毛，下筆要肯定，切忌塗來擦去。

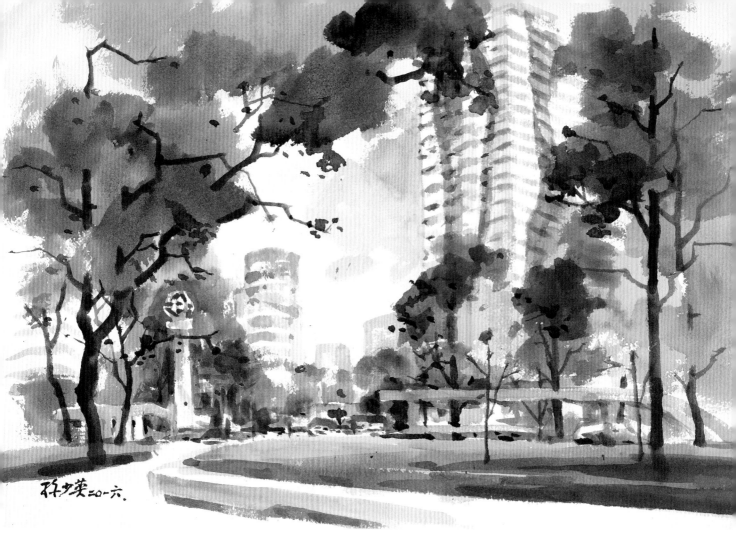

台中草悟道
水彩
4開
2016

這幅畫我滿意的地方是：
1. 淺色的藍襯出灰白相間的高樓，淡雅而明快。
2. 更遠一棟高樓，樓頂的朱紅色，對大面綠有補色作用。
3. 綠色樹叢中，加兩株金黃色的樹，使畫面不至沉悶。
4. 有適中的留白，整幅畫有愉快感。

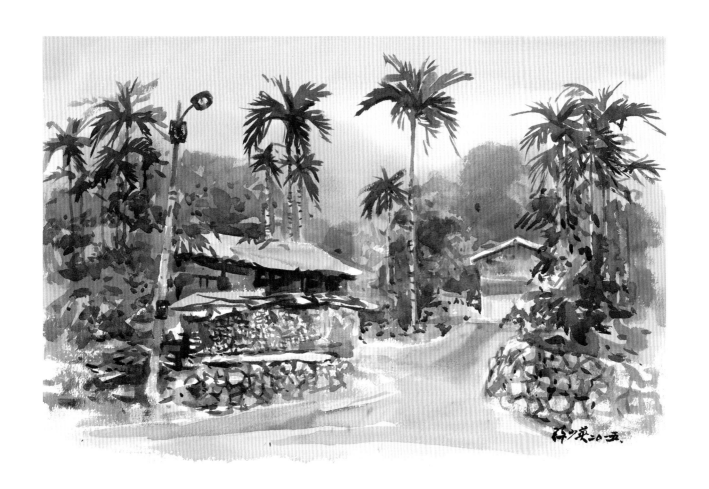

鄉間小路　　　路旁的坡崁，
水彩　　　　　屋簷下的木柴，
4開　　　　　以及高挺的檳榔樹，
2015　　　　　是農村的顯著特色。
　　　　　　　畫坡崁及木柴的光影時要尋求其塊狀趣味，
　　　　　　　切勿一塊塊的照描，
　　　　　　　以免失之呆板。

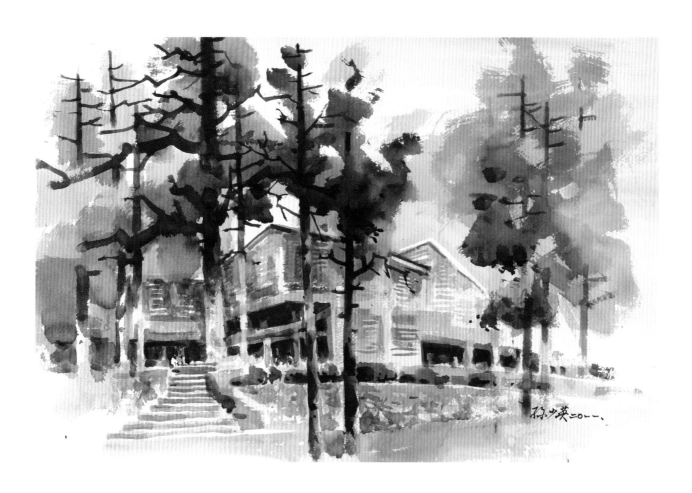

溪頭　　杉樹、木屋、石階，
水彩　　色彩不多，
4開　　光影變化卻很豐富，
2011　　黑白灰相互襯托，
　　　　畫面調子的均衡統一非常重要。

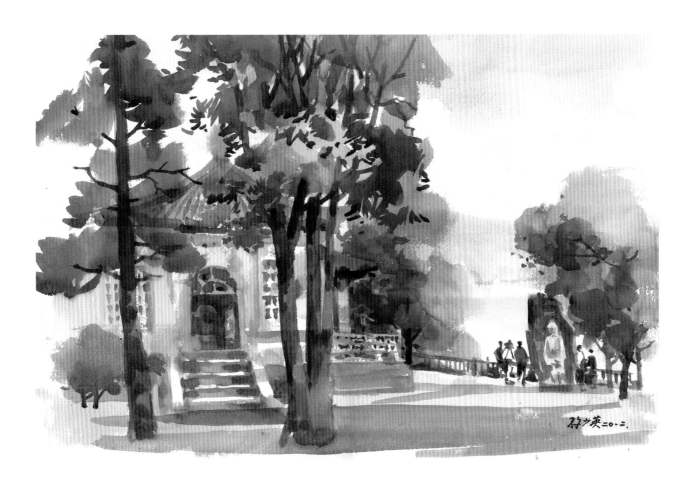

日月潭玄光寺
水彩
4開
2012

寺前有一座紀念石碑，
遊客都喜歡在石碑前照像，
剛好是寫生畫面的點景人物。
點景人物在畫面中不宜過大，
要有動態感覺。

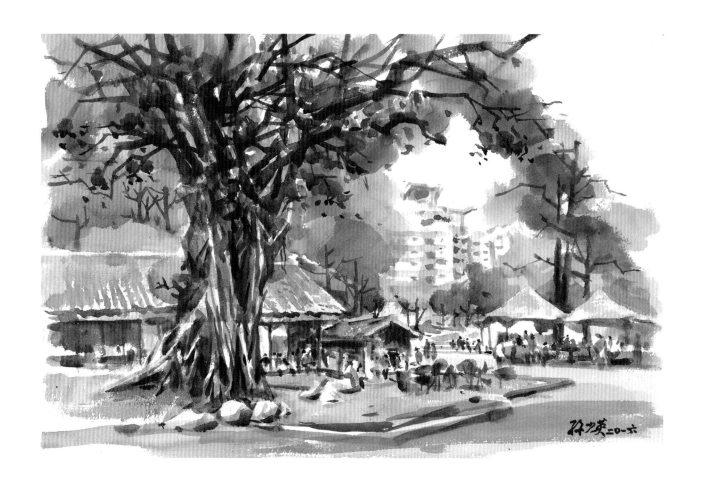

刑務所演武場
市集活動
水彩
4開
2016

市集活動，
畫面很複雜，
畫這種場面之前一定要多思考，
遠近、大小、高低、濃淡做適當安排，
稍不小心容易失敗。
畫完，我自己很滿意。

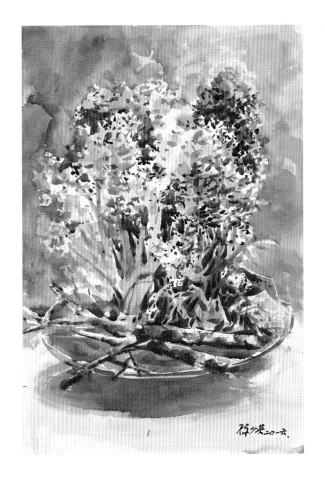

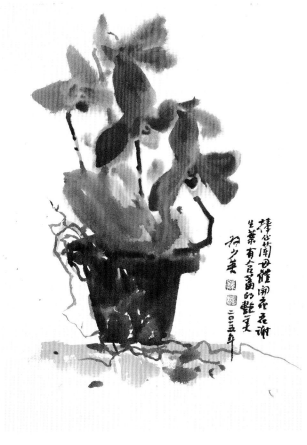

春節插花
水彩
4開
2016

紅、紫、黃三種顏色的風信子，
相互襯托，
花間適度留白，
有明快的光影感。
女兒意菁的插花作品，
畫完她很滿意，
這幅畫已歸她所有。

捧心蘭盛開
水彩
8開
2015

紙先泡濕，
渲染處理，
有滋潤的感覺。
朱紅加一點洋紅，
花朵有含蓄的艷美。
這幅畫是在畫友金玉家裡的即興作品。

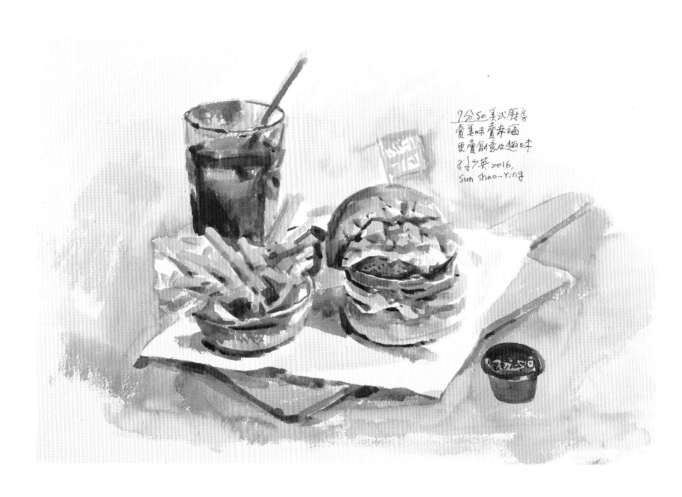

7分SO美式廚房
賣美味賣幸福
更賣創意及趣味
孫少英 2016,
Sun shao-ring

7分SO美式廚房
水彩
4開
2016

畫完再吃，
兩種享受相接進行。
畫這種題材，
色澤、筆觸都很重要，要靈活。
慢慢畫，細細描，
會畫的非常逼真，
但會呆板無趣。

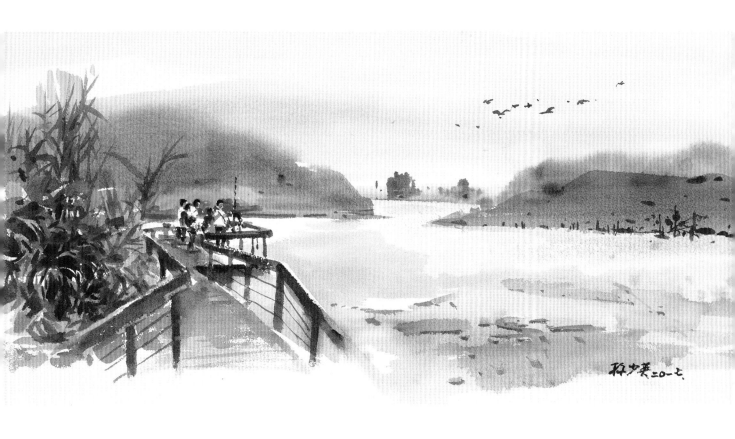

日月潭大竹湖
水彩
38.8×80.4cm
2017

大竹湖步道是日月潭最熱門的一條步道，
這裡有淤泥水草，
生態豐富，鳥類繁多，
常吸引愛鳥人來賞鳥。

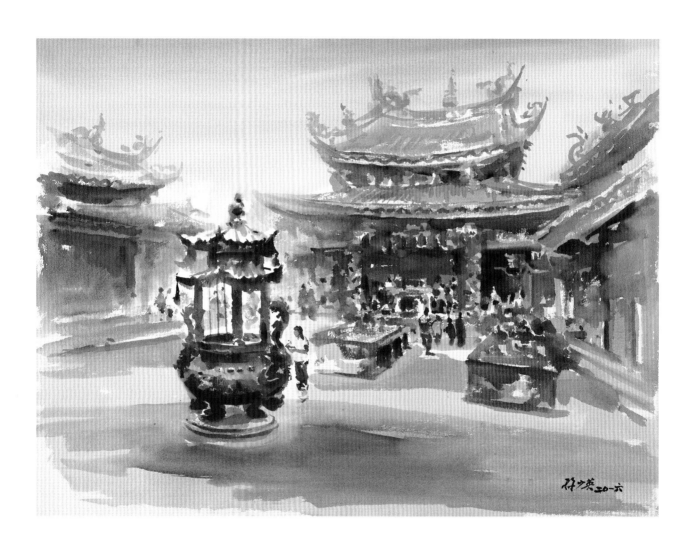

鹿港天后宮
水彩
2開
2016

廟宇美觀，
龐大的香爐也氣派壯觀，
我以香爐做近景，
盡量清楚逼真。
其他景色則酌量模糊，
畫面有主賓，
也有層次。

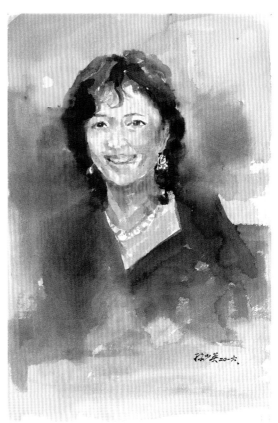

陳允寶泉總經理　以水彩畫人像，
—翁羿琦　　　　我不喜歡暈染畫法，
水彩　　　　　　我習慣以肯定的筆觸，
4開　　　　　　精準的重疊，
2016　　　　　　把握她的精神和活力。

宮原眼科親切的笑容　畫人物，
水彩　　　　　　　　我非常注重筆觸，
4開　　　　　　　　調色著筆都要精準肯定。
2015　　　　　　　　我非常討厭拖泥帶水，
　　　　　　　　　　塗來抹去。
　　　　　　　　　　要乾淨俐落，
　　　　　　　　　　明快自如。

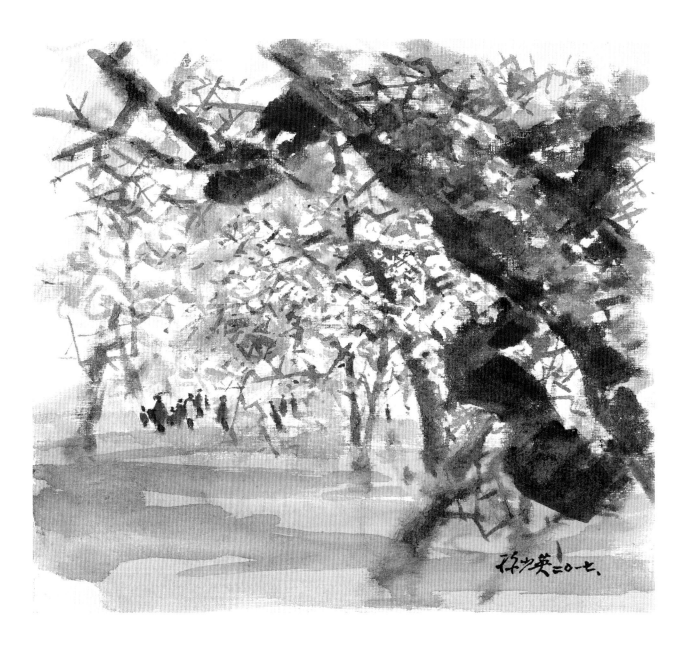

梅花開了
水彩 楮皮宣
39×35cm
2017

先以淺色留白，
再穿插、重疊樹枝和樹幹，
我試用了一些水墨畫「皴」的手法。

鄉間老厝
墨筆賦彩　楮皮宣
39×35cm
2017

以楮皮宣表現老屋陳舊斑駁的感覺，
似乎比西洋水彩紙效果好。

史博館賞荷
水彩 楮皮宣
4開
2017

池邊木椅上有長者在休息、賞荷、聊天。
悠閒、寧靜、自在。

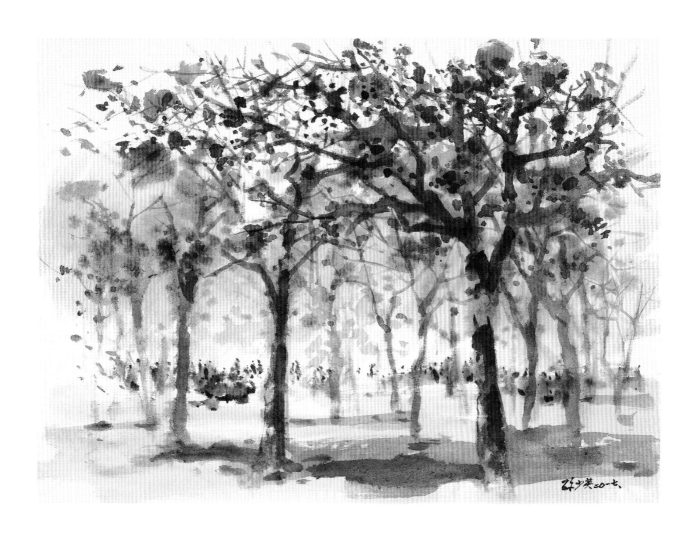

迷霧櫻花林
水彩 楮皮宣
2開
2017

這天天氣不很晴朗，
霧濛濛的紅櫻下，
聚滿一組組的品茗人，
我以楮皮宣紙表達這種迷濛的氣氛，
似乎有一種西洋水彩紙難以呈現的韻味。

② 取景與構圖

　　初寫生的人，最大的困擾是怎樣取景？怎樣構圖？

　　取景與構圖好像是一回事，我分開說明比較清楚。

　　取景，第一件事是到哪裡畫？海邊、河岸、鄉間、風景區都是好選擇。其實寫生哪裡都可以畫，會取景，垃圾場照樣畫出好畫來。

　　想好了目的地以後，面對著複雜的環境和題材，畫哪裡？選什麼角度？取哪一個「方塊」？我提供您一些意見：

　　一、光源：面向陽光很刺眼，不好畫。完全背光，都是陰影，也不理想。最好左側光或是右側光，光影明顯，容易畫。陰天畫，有人說缺乏「表情」，太平淡。表情一詞，用的真好，頗富文學味。我寫生，常常碰到陰天，我反倒很慶幸，因為沒有日晒及光源的顧慮，取景地點沒有限制，至於「表情」問題，就要靠自己想像了。重要的是不要把陰天的灰暗帶進畫面。

　　二、對象：選定的地方，面對的素材有三種面貌以上比較不會單調。譬如近有樹，中有屋，遠有山就很豐富。只有山就很單調。但也有人喜歡選擇一種素材，只畫一棵樹，或一棟房屋，在這種情況下，趣味很重要，

·台中大明高中潭子校區

　　譬如一棵樹，樹形很好或枝幹很美，梅樹就是很好的例子。一間房屋，鄉間老厝，就很有味道，一排公寓就乏味了。

　　取景決定以後，就要在您的畫紙上如何經營構圖，以下請您參考：

一、視平線的高低：初寫生的人往往會把視平線定的過高，畫到最後，視平線以下的空白，不知如何收拾。通常，在平地上畫，視平線切勿超過中線，三分之一或四分之一處就夠了。在高處俯瞰作畫，視平線要高，想畫的重要東西才能涵蓋進去，通常要定在中線以上。

二、簡化：面對的東西鉅細無遺的畫下來，在室內還可以，在室外絕不可能，也無必要。如何簡化，真是一門很大學問，請參閱我後面的配圖說明。單純用文字無法說得清楚。

三、挪動：照相無法挪動，寫生不會挪動就太笨了。譬如一根電桿剛好在畫面中間，為了畫面活潑，不妨挪左或右一點。有輛車擋著畫面精彩部份，當然可以挪開。水流太直，要加些彎曲。除了挪動以外，加減也很重要，

譬如前景太空，可以加樹，街上無人，可以加人，空空的河道，可以加
船。以上這些情形，照相做不到，寫生就很容易。

四、美感：這太重要了，因為寫生是為了畫一張有美感的好畫，絕不是接受
委託畫一個地標。如果為了工作，真要畫一個地標，那就另當別論了。
我追求美感，通常有幾個原則：

(一) 重要的地方要畫清楚細膩一點。

(二) 不重要的地方一定要省略一些。

(三) 配襯的地方盡量模糊。

(四) 該有的空間大膽空出來，一張畫留空間十分重要，切忌悶塞。空間
運用適度，自然會產生美感。

五、層次：有遠景、中景、近景三個層次最理想，即使全是近景，總有前後，
也要拉開距離，前後都清楚，是層次上的大忌。

構圖、取景的要領當然不只這些，其他如濃淡、疏密、高低、輕重等等都很
重要，常常寫生，自然會有個人的獨到體會。

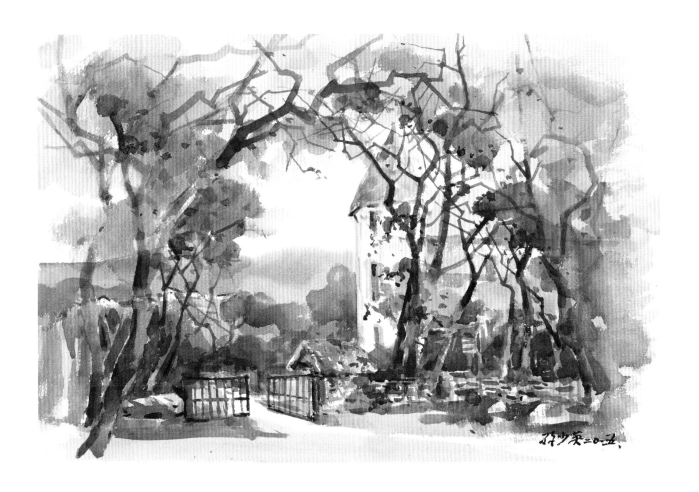

綠蔭別墅
水彩
4開
2015

光線從左上方來，
牆面及路面留白。
白牆有些單調，
盡量以曲折的樹枝相襯，
中間路面留空，
畫面有虛實感。
在平地畫，
視平線很低。

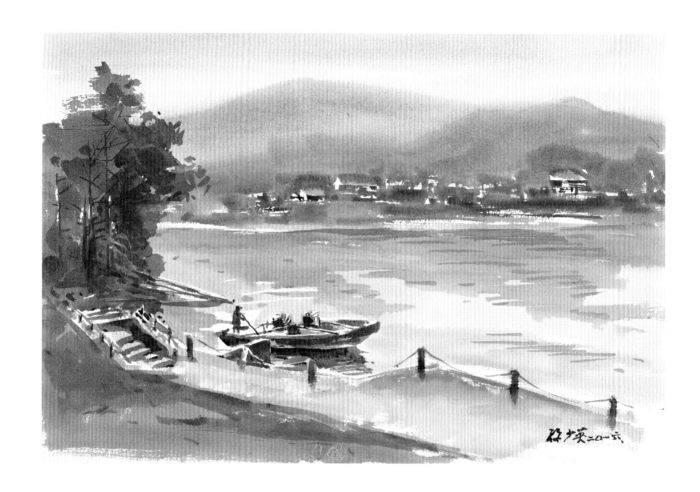

新店渡口
水彩
4開
2016

在河堤上取景，
稍有俯瞰角度，
視平線放在中線以上。
船將離岸，
要把握時間先畫下來，
其他不會動的景物再慢慢處理。

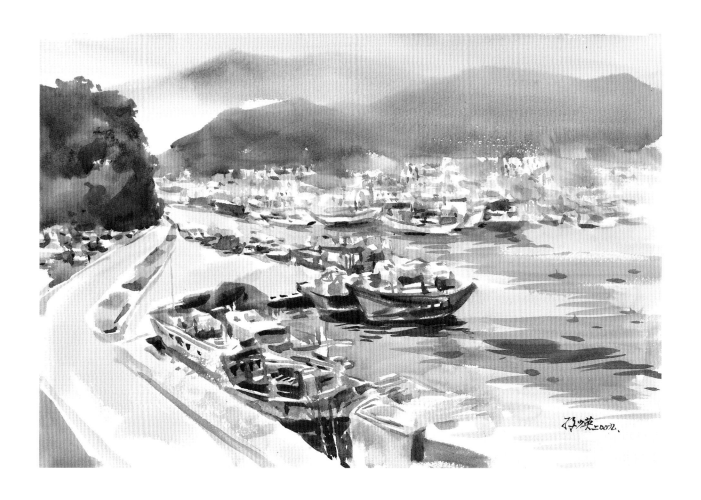

蘇澳港　　我是在跨海大橋上俯瞰取景，
水彩　　　那天風很大，
4開　　　在急迫的情況下畫完。
2009　　　戶外寫生，
　　　　　往往在急迫中，
　　　　　更能顯露揮灑不拘的趣味，
　　　　　是在室內安適的環境下，
　　　　　畫不出來的效果。
　　　　　因為在高處畫，
　　　　　視平線很高。

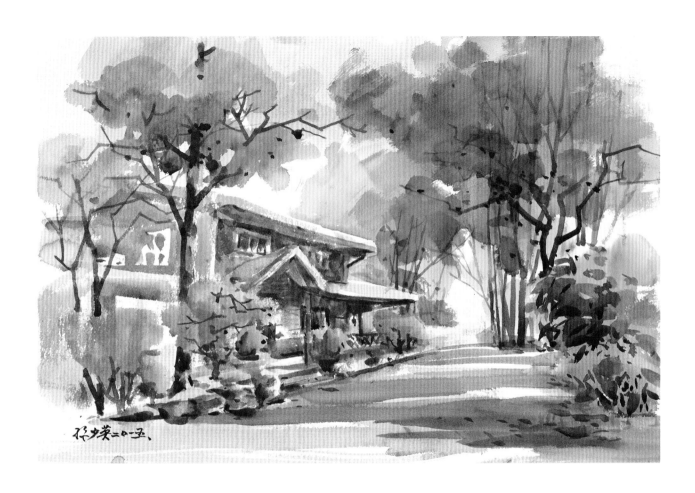

鄉居自在
水彩
4開
2015

這是一棟木屋，
灰褐色的主調，
陽光從右上方來，
要留白，
強調光的感覺。

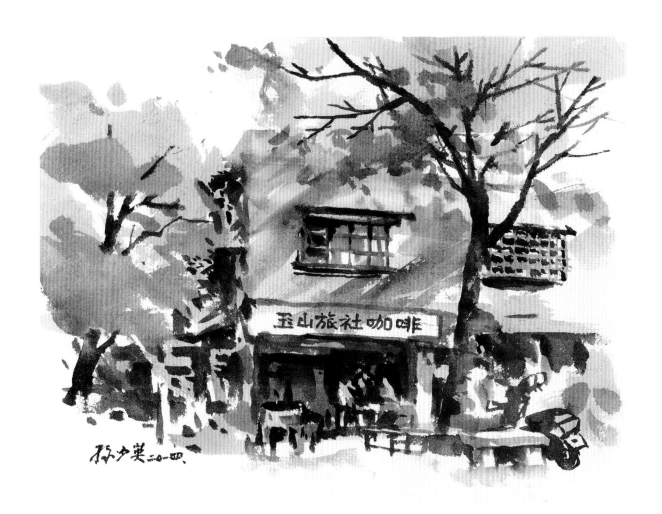

嘉義玉山旅社
水彩
8開
2014

光線從右上方來，
白壁上有斜斜的樹影，
使畫面增加些許趣味。
在路邊取景，
視平線很低，空間窄，
處理也容易。

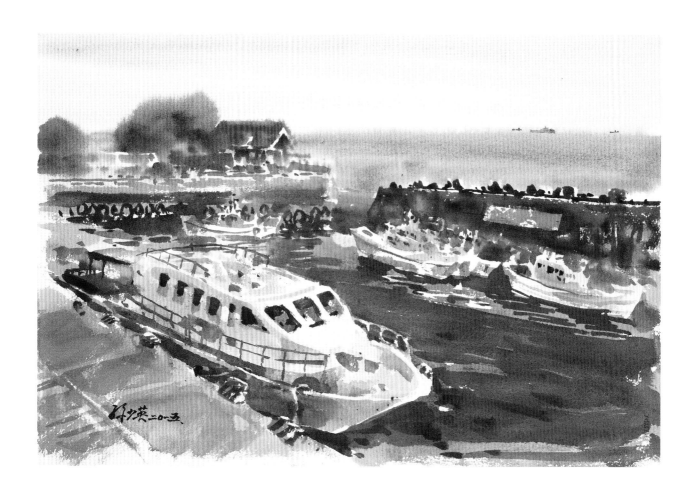

小琉球　在海岸高處取景，
水彩　海平面的視平線很高，
4開　船身及浪花留白，
2015　畫面明快亮麗。

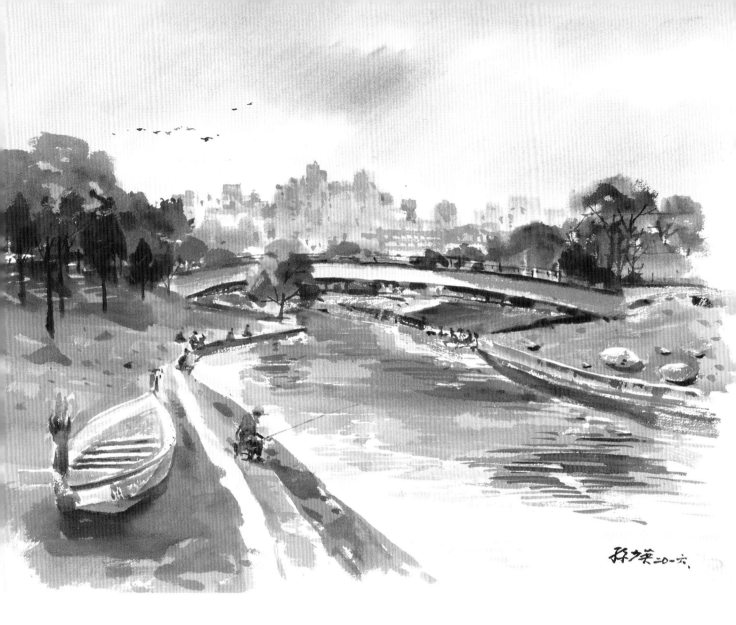

興大康堤
水彩
2開
2016

這裡的自然景色構圖很完整，
我沒做任何改變，
只是在光影上酌量加強了一些對比，
以顯示畫面的明快感。

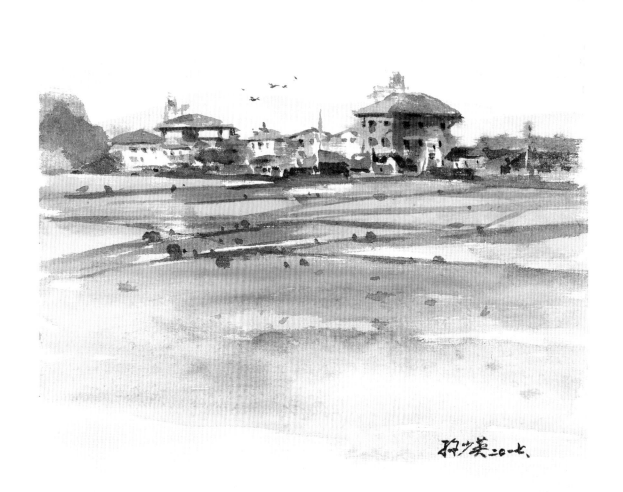

水田民居
水彩 楮皮宣
39×35cm
2017

中景多樣而清楚，
近景是空空的水面，
在構圖上，
我尋求「實與虛」的感覺。

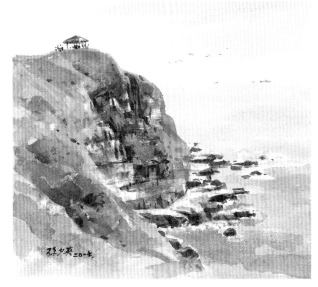

海峯小亭
水彩 楮皮宣
39×35cm
2017

海平面即視平線，
山端是大塊面，
山下有岩石、山頂亭子
以及海面上的船都是小塊面，
在構圖上有大小對比的效果。

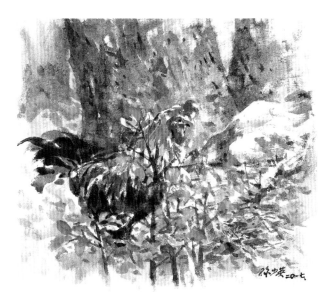

吉祥
水彩 楮皮宣
39×35cm
2017

兩隻雞，一公一母，
在構圖上，一前一後，
一深一淺，一花一素，
一隻抬頭，一隻低頭，
變化中求統一，
是構圖的要項。

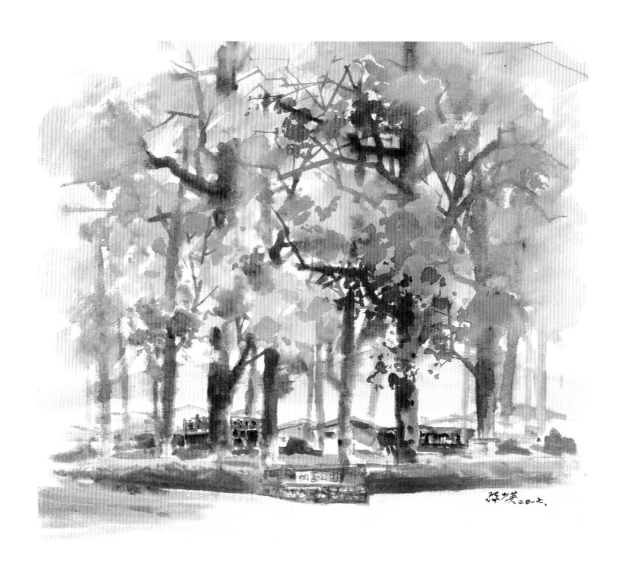

楓香公園
水彩 楮皮宣
58×78cm
2017

楓樹高大，
房屋低矮，
視平線盡量放低，
顯出「有高有低」的變化效果。

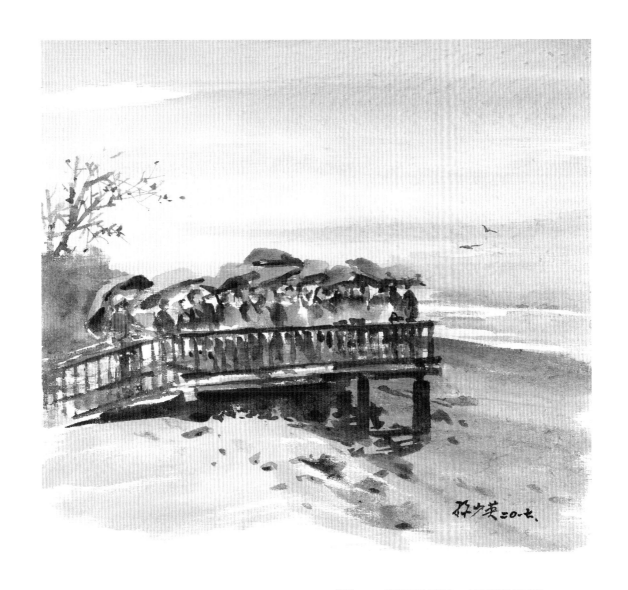

看海
水彩 楮皮宣
39×35cm
2017

一群遊客擁擠在一座棧道的尾端，
遙望海中漁民作業，
棧道與遊客是深色，
天空海面是亮色，
有深有淺是構圖一項重點。

③ 光影與立體

　　立體感是繪畫的重要條件，很多人看畫，常有一句讚語：畫的好像是真的，
就是立體感發揮的效果。立體感的形成，有兩個要素，一是光影，一是距離。

　　光影：天下只有一個太陽，光源固定，應該是很單純，但是自然界的萬物，
形形色色，無奇不有，光影的形成，自然就變化無窮，要想利用平面媒材，把
光影的立體效果表達出來，就要花些時間訓練眼的觀察和手的工夫。我下面第一
張圖，利用四種形體說明光影的基本原理，這與塞尚把萬物歸納為球體、柱體、
椎體的道理有些近似，不過塞尚不重視光影，而重視塊面。事實上，西畫的立體
感，完全從塊面而來何來塊面，當然是源自光影。譬如一棵大樹，樹幹明顯是圓
柱形，樹頭則多是球形或半球形；建築物則多是方形或椎形，其他類推。俗語
說：萬變不離其宗，讀者如瞭解第一圖的四種形體光影原理，活用在其他物象
上，光影的立體效果不難表達。

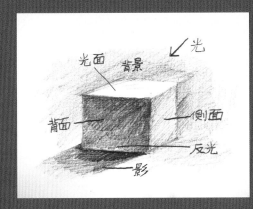

光　背景　↙光

光面

背面　側面

反光

影

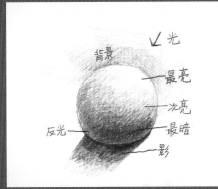

↙光

背景　最亮

次亮

反光　最暗

影

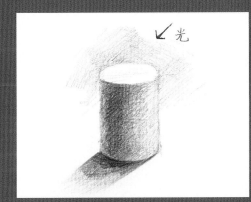

↙光

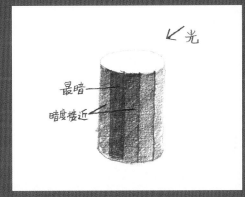

↙光

最暗

暗度接近

光影原理　這四張圖，對光的原理說的很清楚，請讀者耐心看每張圖的指線文字說明。自然界的物象多不勝數，讀者只要記住主光、次光、暗處、反光及陰影等強弱狀態，適當的運用到寫生上，漸漸磨練觀察力，一段時間後，寫生就不會困難了。

距離：即遠近，也就是利用透視原理所形成的三度空間原理。提到透視，很多人覺得很難，或是排斥。我念書的時候，教我們透視學的老師是莫大元教授，莫老師是那個時代透視學和色彩學的權威，幾所大學美術系的這兩門課都是他教。他上課非常嚴格，製圖作業很多，我記得有同學不喜歡透視，認為那是機械製圖，畫畫哪要學那些鬼東西，後來這幾位同學在抽象畫上都大放異彩。不過寫實畫，透視原理非懂不可，否則無法寫生。

　　透視學很複雜，用在寫生上，其實並不難，請讀者試試我的方法：

　　任何景物，近大遠小是基本的視覺現象，因為有大有小，寫生時，眼前景物的邊緣或邊線自然有各種不同的斜度，畫者難處是不知其如何斜，斜度多大，我的方法是用一枝鉛筆放在眼前，一定要水平，與斜線比一比，其斜度自然就看出來了。我多年經驗，得出了一個結論：比你眼睛高的線向下斜，比眼睛低的線向上斜，左邊的線向右斜，右邊的線向左斜，斜到哪裡？斜到你正前方「假設」的一個點，這個點在透視學上叫消失點。譬如你在公路邊寫生，路旁有行道樹，樹頂比您高，樹頂上假若畫一條線，這條線一定是近處高遠處低，向下斜；路面兩邊的線比你低，自然是向上斜。假如你的位置靠左側，右側行道樹斜度較大，而是向左斜，左側行道樹斜度較小，而是向右斜，因斜度而形成遠近，也就形成立體的假象。萬一您還不清楚，請您仔細看看本書的所有附圖，都有其遠小近大合理的透視和光影原理，希望這種簡易卻很有用的方法，對您的寫生興趣有所幫助。

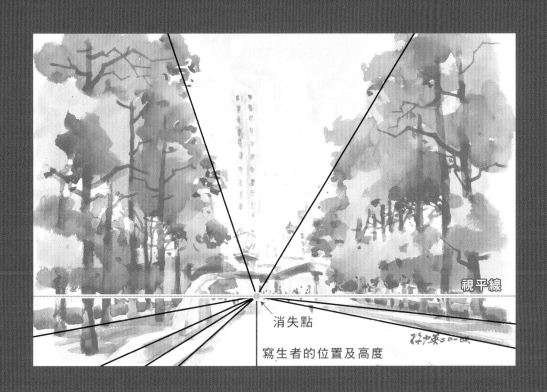

視平線

消失點

寫生者的位置及高度

視平線與消失點

透視學上兩個最重要的名詞：「視平線」與「消失點」。視平線是與寫生者直視同高的一條平線，消失點是寫生者向前直視的一個假設點，各種斜線都終結於消失點，因各種物體的角度不同，斜線各異，因此，一幅畫，可能有數個不同的消失點。

此畫原貌請看P.166

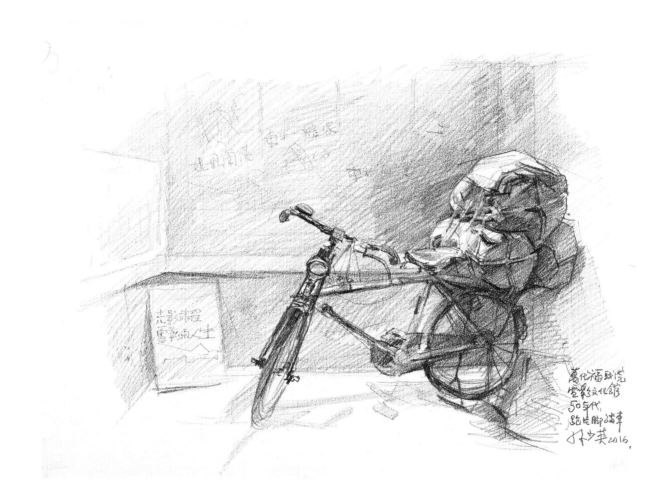

萬代福電影文化館的跑片腳踏車，
燈光照明很好，
這種畫面一定要切實掌握它黑白灰的效果，
淺灰的背景非常重要，
把腳踏車和影片袋都襯出來了。

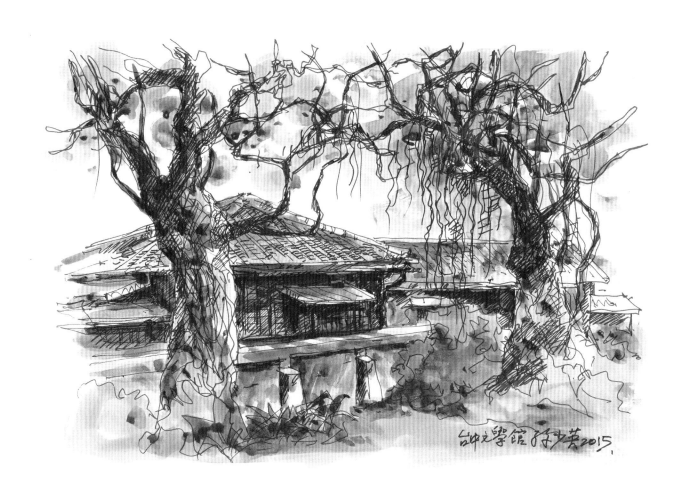

文學館老屋
簽字筆淡彩
8開
2015

台中文學館以及木屋、老樹都非常誘人，
這種主題著色時要盡量突現它強烈的陽光，
使畫面看起來生動有力。

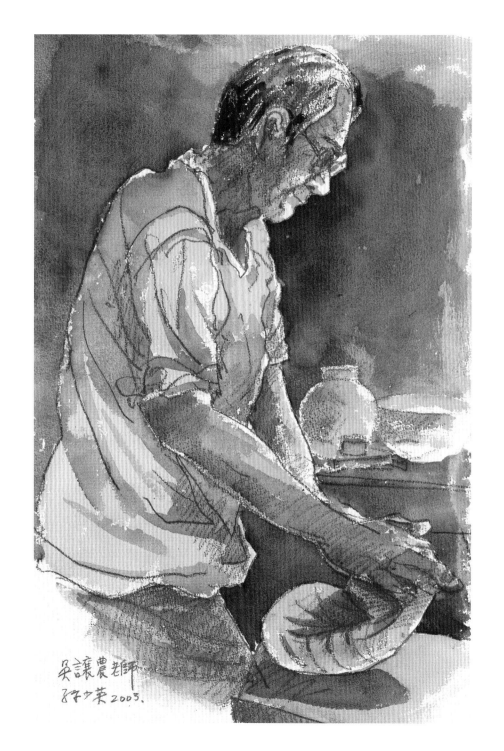

陶藝家—吳讓農老師
鉛筆淡彩
4開
2003

吳讓農老師很重視揉土和
拉坯的功力，
這天他專心工作，
我在旁邊用心畫他。
留白光線，是想像的。

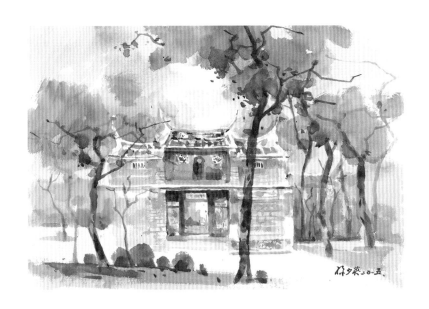

神岡筱雲山莊
水彩
4開
2015

山莊的門樓，
樓頂白色雕飾很明顯，
也很美觀。
畫白色的物象，
陰影部份不要太黑，
要注意灰色的深淺層次。

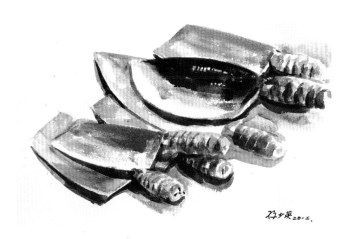

各式菜刀
水彩
8開
2012

這是埔里傳統打鐵店的產品，
我徵得店主人同意，
在店的一角畫下這組菜刀。
色彩不多，
純粹以精準的形態和光影來掌握鋼鐵和木質刀柄的質感。
斜面的構圖，
也是一個很好的安排。

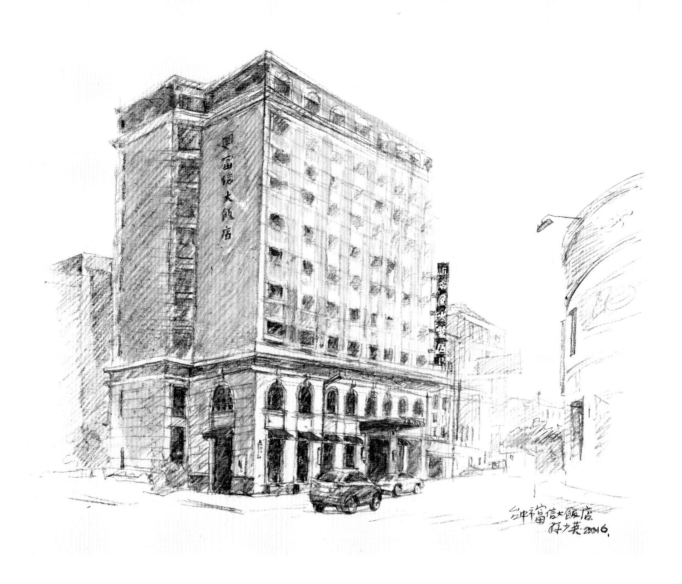

台中富信大飯店
炭精筆
79×71cm
2016

這種畫面很單純，
光線很明顯，
似乎只有兩個大面。
要注意的是陰暗面仍有明顯的深淺區分。

台大鬆餅屋
墨筆賦彩　楮皮宣
39×35cm
2017

宣紙的紙質及紙面紋路的關係，
很有溫厚含蓄的感覺。

4 隨興與步驟

　　畢卡索曾說：「創作像從高處丟銅錢，哪個面朝上事前不知道。」這段話我不很同意。

　　一張畫，有時候隨興畫，有時候要有計劃按步驟來畫，完成後的面貌，雖不會百分之百盡如理想，起碼也要掌握大半效果。丟銅錢的說法，那是遊戲或兒戲，不是專業畫家創作的嚴謹態度。雖有人說，藝術源自遊戲，但那畢竟是原始未開化時代的產物。

　　什麼是美？什麼是藝術？論者很多，都是隨個人的學養、個性以及生活背景等因素有所論述，對讀者來說，這些論述只是每個人思考的「線索」，根據線索，發揮自己的聯想和做法，才是自己創作的泉源。

　　我寫生一向很注重畫面安排，即畫前一定想好下筆的步驟，按步驟行事，會順利，會愉快，不會失敗。

　　更特別的是畫水彩留白非常重要，假若沒有安排好步驟，白留不出來，再用不透明的白顏料補白，清爽、俐落、明快的感覺完全消失了。

有很多人畫畫，畫完了覺得畫面不理想，左裁一塊，右裁一塊，2開變4開，4開變8開。畫面有時會變好，但往往裁不好，最後撕掉了，非常影響情緒。這種現象，原因出在事先構圖計畫不夠周到，更是沒有按步驟作畫所致。

　　所謂步驟，絕不是機械式的毫無變動。要在思想的主軸上發揮，如有改變，那是應變，不是亂變。

　　寫生創作是藝術，重變化，絕不是機械製圖，呆板、死硬，是繪出藝術的大忌。

　　下面我用幾幅畫來說明我的寫生步驟。

· 台中武陵農場

米奇的家　寫生步驟圖解

1 米奇是女兒心愛的狗狗，我在陽台上架好畫架。

2 我以狗屋為基準，先畫屋頂。畫前要在畫板上虛擬一個草稿，雖然不用鉛筆打稿，但還是要用心想好構圖。

3 根據屋頂畫上壁板。

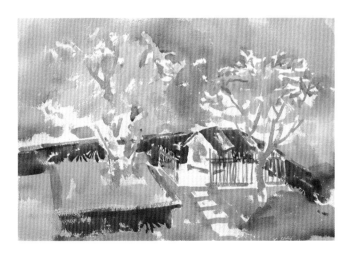

7 用磚紅色填滿磚牆，要小心留出牆下不整齊的草葉。

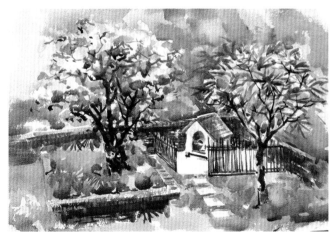

8 樹幹加深，仍要有些留白，以顯示光影。

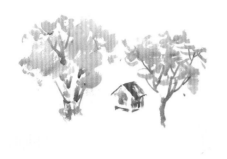

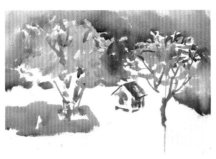

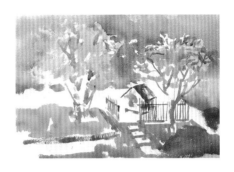

4 根據狗屋畫上兩邊的樹，樹葉樹幹留些空白，不要填滿。

5 樹後填色，襯出樹葉，切勿過分整齊，使樹葉有風吹的生動感。

6 填滿地面，要小心留出石塊和磚牆的位置。

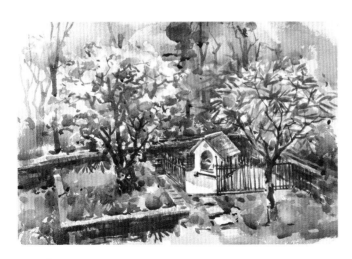

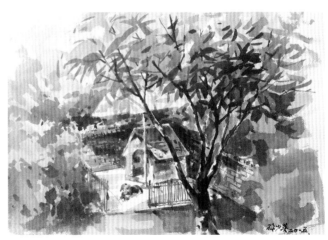

9 背景加深色樹木，石塊加深色厚度。整幅畫預先的留白非常重要。

我為了製作「水彩步驟」，要邊畫拍照，精神難以貫注集中，畫完了，才發現米奇沒有畫進去。這時正好米奇回來在牠的屋前休息，我抓住機會，又重畫了一張。

10 這是重畫的一張，米奇臥在那裡，姿勢很美，我先把牠畫下來，然後再慢慢畫牠的周圍環境。米奇十六歲時，年老體衰自然歸去了，這幅畫為女兒意菁所有，她非常珍惜。

埔里郊外 寫生步驟圖解

1 我在埔里醒靈寺的高台上俯瞰寫生，寫生前先拍下這張照片。

2 先以扁筆大面橫掃天空。

3 趁天空濕潤時，用大筆疊上遠山。

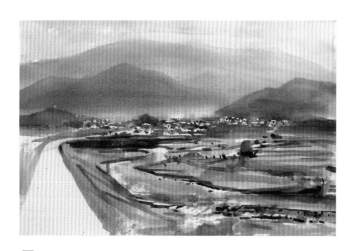

7 河面加上光影，河堤以斜面筆觸加深，顯出堤面的立體感。

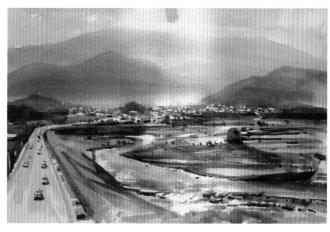

8 路面加上車輛，以陰影襯出車輛的形狀，同時路面加深，襯出白線。

4 再加一層山，山下要留出不平
整的視平線，並以朱紅色點綴
山前的屋頂。

5 用黃綠色畫地面，要小心留出河
流、路面及地面的反光處。

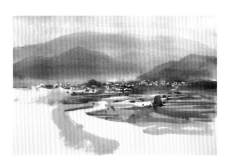

6 遠處村舍留白加深，要小心製造
黑白灰、深淺亮的效果。

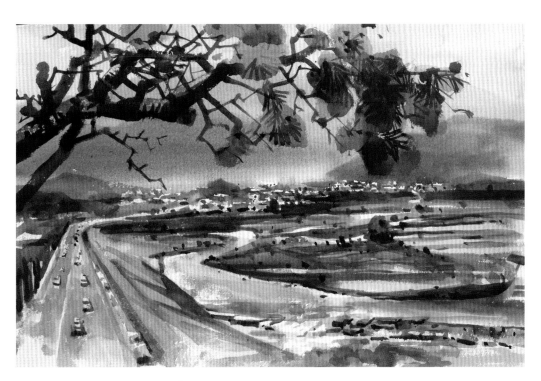

9 天空加樹，做為近景，是我從別處挪過來，使畫面更為完整。

天主教堂 寫生步驟圖解

1 為了製作「水彩步驟」，寫生前，我先拍下照片，做為寫生與實景的對照觀察。

2 我寫生不喜歡打草稿，太麻煩。但是精準度仍要把握好，尤其是建築物。我先用較淺的天藍，小心留出屋頂和尖塔的白色，趁水彩未乾時，趕快塗滿天空的雲狀。

3 待水彩稍乾，繼續畫屋頂深色的部份。

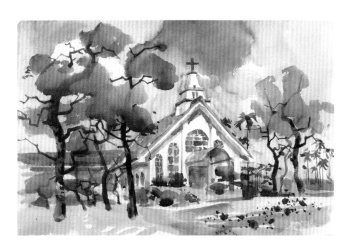

7 建築物盡量寫實，旁邊的樹木花草，為了畫面美感，可酌量挪動或加減。

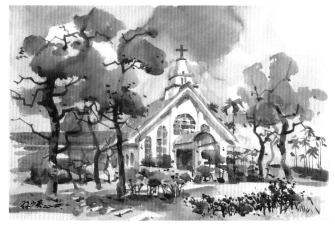

8 建築物牆壁的大面，以樹幹破掉，在構圖上會有一些變化，但千萬不要擋住建築物的主要部位。

 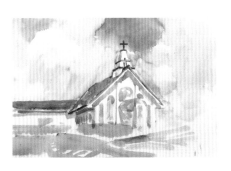 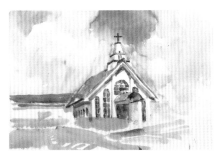

4 根據正堂的高低，畫側面的房屋。

5 門窗先畫淡色，草地平塗要留出步道石塊的白色。

6 暗影的部份加深。

9 寫生完畢，與實景對照看看，以檢討改進。

米奇的家
水彩
4開
2015

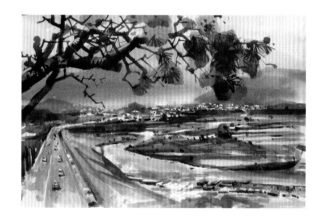

埔里郊外
水彩
4開
2014

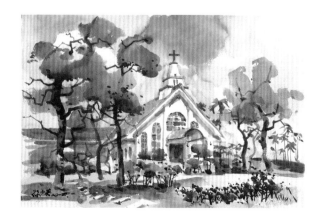

天主教堂
水彩
4開
2014

寫生步驟圖解綜合說明

米奇的家：狗屋是主題，我先把主題的位置、色彩、明度設定好，周邊景物
完全以主題為基準。所以這幅畫起筆是狗屋，不是很多人習慣的
從上到下，或是從左到右。

埔里郊外：一片原野，沒有明顯主題，可用一般畫法，從天空開始，主要的
是需要留白的一些小地方，如路面、車輛以及遠處的屋頂，都要
小心預留出來，不小心都塗滿了，這張畫就無救了。

天主教堂：是一棟單純的白色建築，初學的朋友，可先用鉛筆打好草稿，留
白比較容易。因為我不喜歡打稿，就要看的準，先用淺色把教堂
的輪廓留出來，趁顏色未乾時，趕快用大筆把顏色暈開，畫滿天
空。其他景物，按深淺情況，以重疊方式處理。

寫生作畫，起筆、步驟非常重要，以上三種舉例供讀者朋友參考。畫水彩最
怕髒，沒有步驟塗來塗去是水彩畫髒的最大元兇。

5 彩度與明度

　　彩度是色彩的飽和度或鮮麗度。紅色彩度最高。

　　明度是色彩的明亮度，假若把色彩變成黑白畫面，其深淺即是明度。色彩中黃色明度最高。

　　色彩的運用，補色的道理很重要紅色是綠色的補色，綠色是紅色的補色。譬如一大面綠色，中間加一朵紅花，萬綠叢中一點紅，這朵紅花特別亮眼。假若一大面紅色，中間加幾片綠葉，也會特別顯眼，這就是補色的道理。假若紅綠各佔一半，那就不是補色，而是對比、衝突，極不調合。除紅綠之外，其他如藍與咖啡，紫與黃都是補色關係。會利用補色關係，作畫會活潑愉快。

　　補色還有一個調色作用，譬如您寫生時，覺得綠色太艷，需要降低彩度或明度，只要加一點它的補色，彩度立刻降低，但千萬不要加多，加多了會變成灰色甚至黑色。

·台中太陽餅博物館

　　一幅畫中，各種顏色都很鮮麗，即彩度都很高，畫面會有雜亂、不穩定感。在含蓄的色彩中凸出一、二種色彩，如同一個團體中，推舉一個領導人，這個團體一定和諧平穩，色彩搭配也是同樣道理。

　　認識明度的方法，是瞇著眼睛看相近的兩種色彩，很容易辨別出明度高低。作畫時，相近的兩種色彩，盡量使其明度拉開，畫面會有明快感，否則會失之灰暗。很多人的畫，看起來總是灰灰的、不愉快，就是這個原因。

　　常有人誇我的畫很明快，我的訣竅就是強調明度。一張畫的好壞，彩度固然重要，明度似乎更為重要。

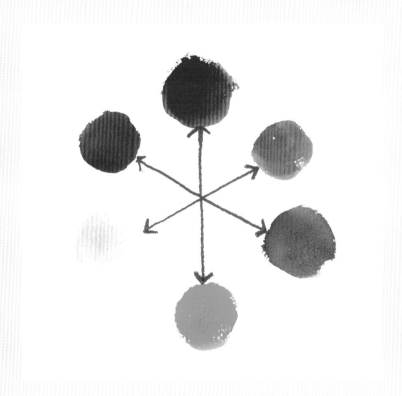

三原色　三原色是顏料的三種基本色相，
　　　　由這三種顏色可配出各種間色。
　　　　如紫、綠、桔等等。

補色　圖中箭頭相對的顏色，互為補色。
　　　　補色的作用是：
　　　　1.對比　2.互補　3.調色。
　　　　(請參閱前述「彩度與明度」內文說明)

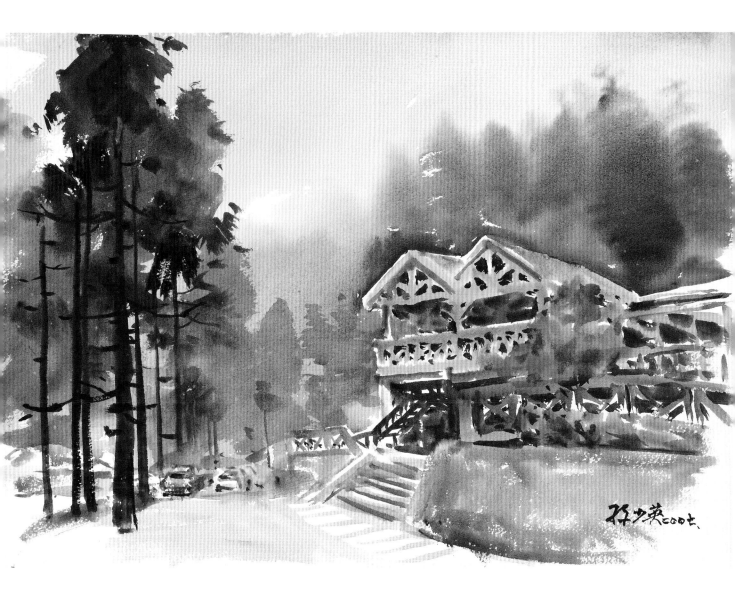

阿里山車站　　　木造車站，
水彩　　　　　　木材與樹林色彩不同，
4開　　　　　　但明度接近，
2007　　　　　　我故意把車站的木材明度提高，
　　　　　　　　使畫面亮麗明快。

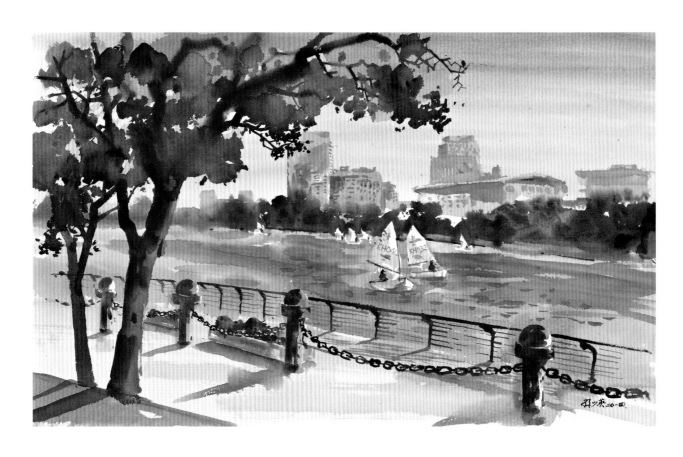

高雄愛河
水彩
59×110cm
2014

來到高雄愛河河畔，
剛好有帆船穿梭航行，
我先用淺色（陰影部份）畫下帆船，
再以藍綠水面襯出白色。
其他景物慢慢處理。

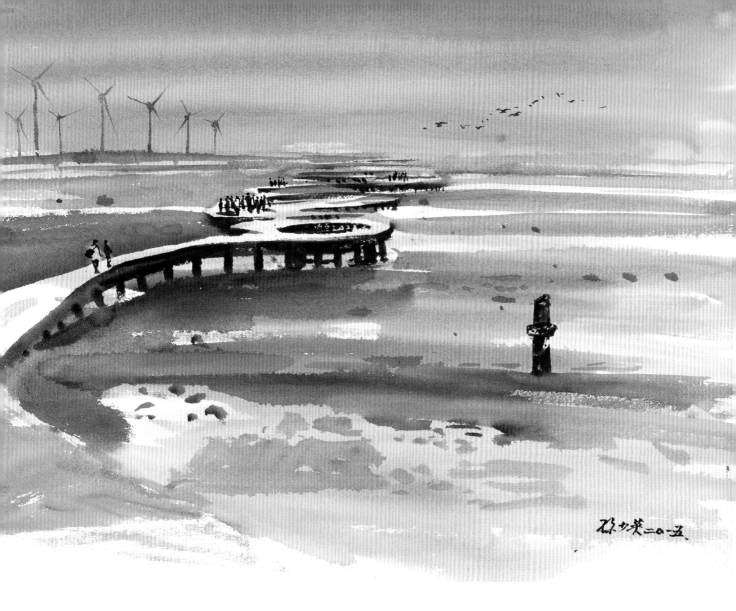

高美濕地看夕陽
水彩
2開
2015

木質的棧道，
明度與地面相仿，
我把棧道的表面留白，
拉開與地面的明度距離，
畫面不會陷於灰暗。

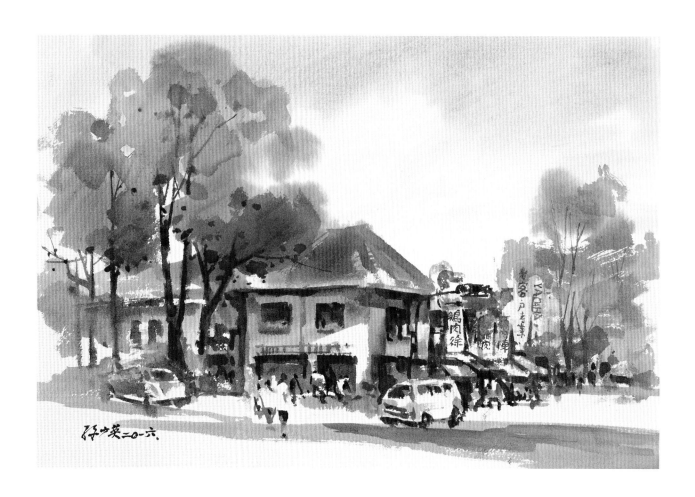

中華路街口　　色彩中紅色和綠色，
水彩　　　　彩度明顯易分，
4開　　　　明度卻接近難辨，
2016　　　作畫時務必調整深淺，
　　　　　強調明度。

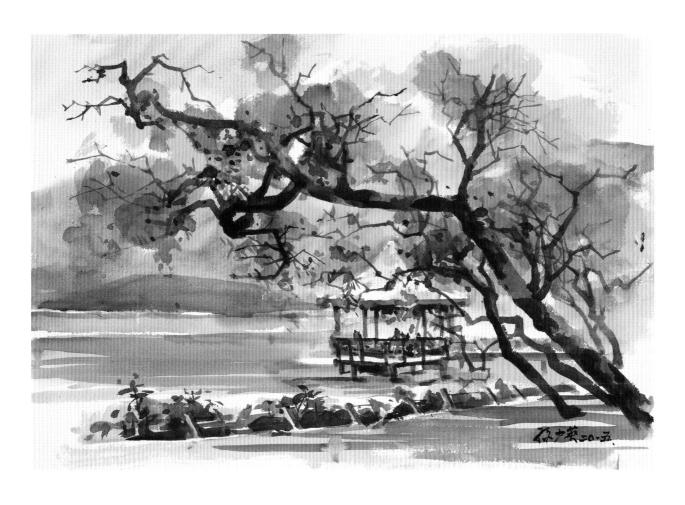

埔里鯉魚潭
水彩
4開
2015

現場的潭中涼亭是稻黃色，
我部分留白，
使畫面造成黑白灰（深、淺、亮）的效果。

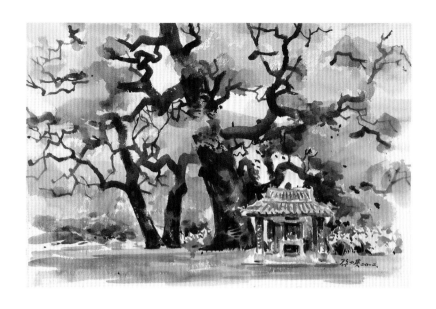

大樹小廟
水彩
4開
2012

高挺的樟樹，樹型很美；
多彩的小廟，堅實精緻。
我先畫小廟，後畫樟樹，
在彩度和明度上，
較原地稍加誇張和變化，
以強調畫面的明快感。

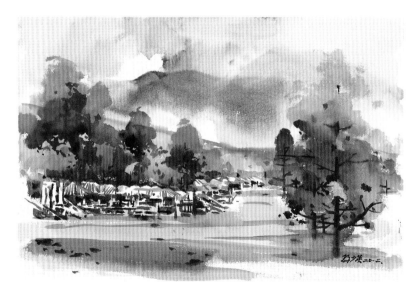

武陵露營區
水彩
4開
2012

我來武陵，
正逢楓紅時節，
台灣楓葉沒有日本那麼紅，
咖啡色較多，
似乎更有溫暖味道。
大膽揮灑，小心留白，
盡量呈現其愉快的感覺。

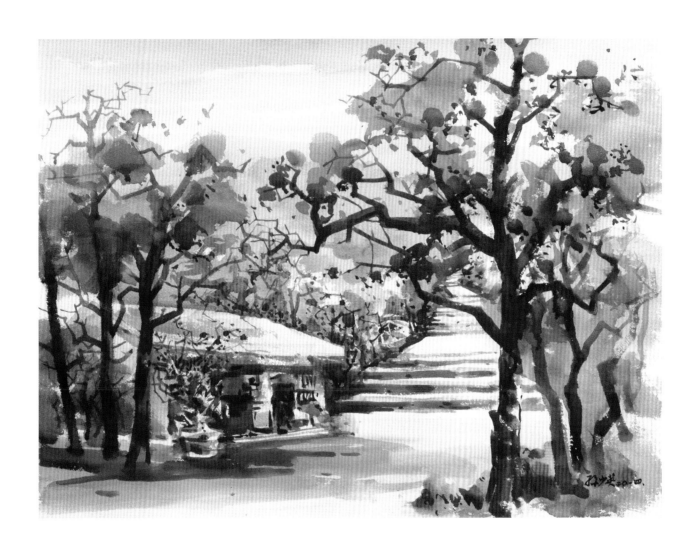

水社大山入口
水彩
2開
2014

實景現場有些荒蕪，
也沒有花，
我把它美化了許多，
寫生要寫實之外，
更要酌量加強其彩度和明度。

留白與渲染

　　留白是水彩畫獨有的技巧，也是水彩最迷人的地方。

　　有人畫水彩不習慣留白，以白顏料補白，或一部份留白，一部份用白顏料填補。我喜歡完全留白，不加一點白顏料，純淨的留白，會有一種透明、乾淨、暢快無與倫比的清爽感覺。

　　留白的方法我知道的有三種：

一、打好鉛筆草稿，按稿填色留白：這種按步就班的作法，比較單純，也比較工整，初學水彩的人，做起來比較容易。

二、半計劃性的留白：這種作法是不打草稿，白留在那裡，在腦子裡要設定好，下筆要大膽，有把握，不拘謹。因為沒有草稿的拘束，難免稍有失誤，但那種自然、帥氣、揮灑的筆趣，應是繪畫藝術的至高境界，我一直採取這種作法，也一直在試驗、研究這種畫法。

三、渲染中留白：這種作法比較困難，我看過許多國外水彩畫家的作法，大

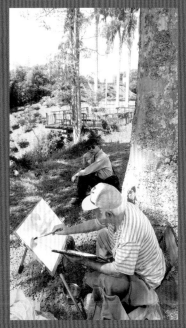
·南投魚池鄉茶葉改良場

半是用留白膠,我試用過,麻煩也不自
然,我捨棄了。我的作法把紙是打濕,
用紙巾除去浮水,要留白的區塊,再用
衛生紙吸乾,然後在微濕的狀況下大膽
著筆,留白的部份會有一種滋潤的感覺,這種滋潤的感覺,正是水彩畫
渲染中留白的最大特色。(請參閱我附圖更詳細的說明)至於不打草稿
的作法,我在另外一章裡會有詳細說明。

渲染是乾畫的相對詞,就是著色時有充分水潤的感覺。有人稱為濕中濕,是
畫雨景或霧景的最佳手段。

我不太喜歡濕中濕的渲染畫法,因為景物的形態過分模糊,畫面會顯得薄弱
無力。我一直是渲染、乾筆、平塗、重疊、交錯等各種技巧的混合畫法,使水彩
的功能充分發揮,不要受到任何局限。

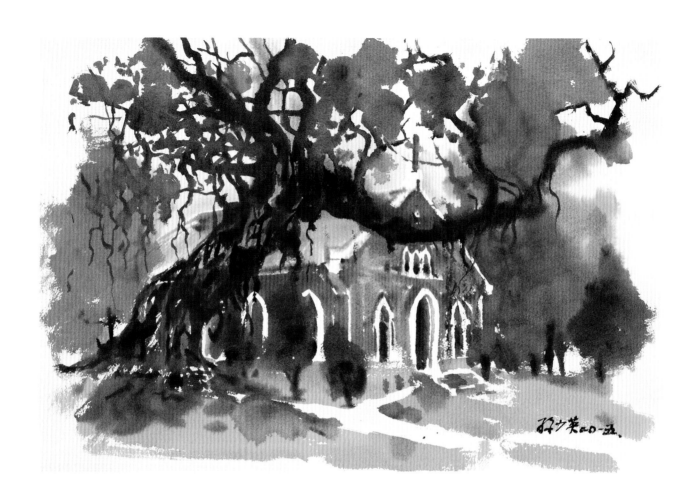

教堂
水彩
4開
2015

渲染中留白，
水分不易控制，
我的方法是整張紙打濕，
要留白的部位用衛生紙沾乾，
留白的邊緣仔細填色，
因為紙張仍有些微濕潤，
邊緣不會過分乾硬整齊，
反而有樸拙變化趣味。

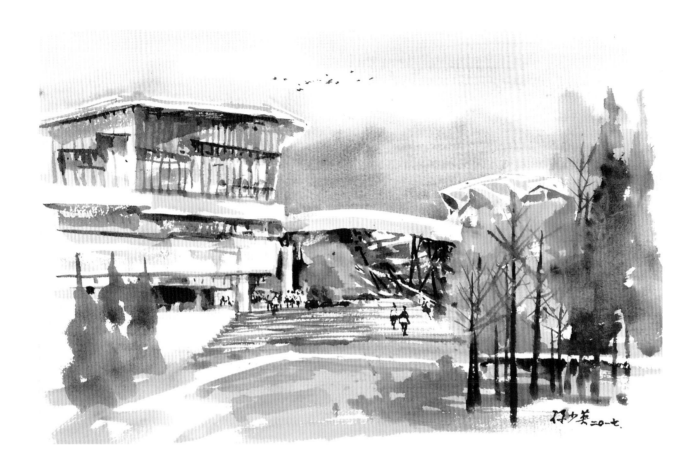

大明高中藝術校區
水彩
4開
2017

白色建築物，
是畫水彩留白的最佳題材，
以渲染方式平塗天空，
小心留出建築物的邊緣；
畫草綠地面小心留出小路，
其他細節，
以重疊方式處理。

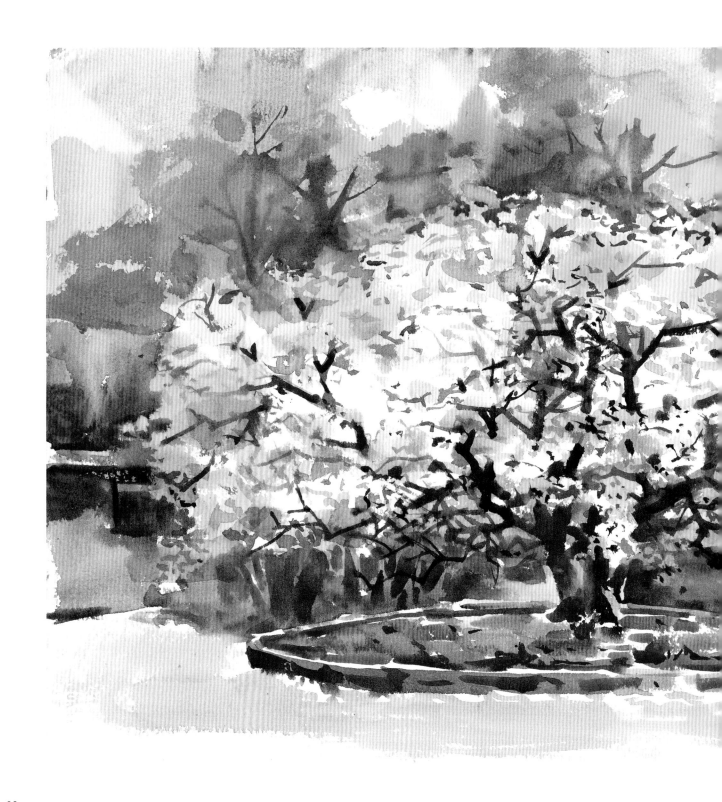

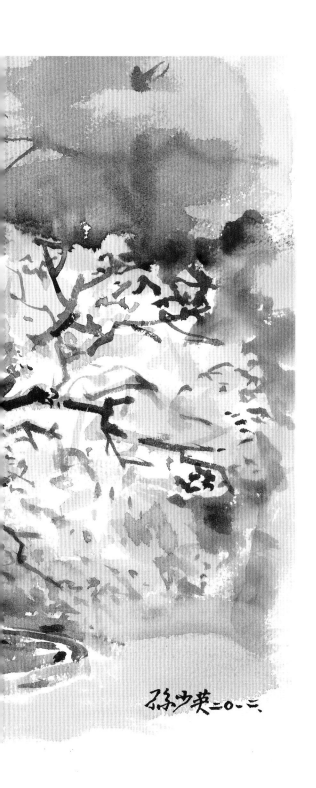

孫少英二〇一二

梅花滿庭
水彩
4開
2012

我來武陵，
這棵老梅滿樹綠葉，
樹型很美，
我臨時起意，
把綠葉改成了白花。
背面以楓樹襯托，
使畫面有一些溫暖感。

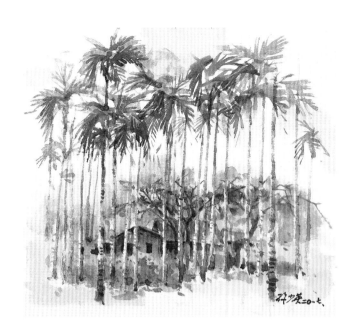

埔里農家
水彩 楮皮宣
39×35cm
2017

我先以乾筆斷續的畫出檳榔樹
的條狀,
做留白的記號或底稿,
然後在密集的條間慢慢填色,
斑駁的樹幹自然就留出來了,
自然、生鮮、不會呆板。

茭白筍
水彩
4開
2011

這幅畫我最滿意的是筍葉的白色反光。
來到田邊,
我首先注意到了這種反白的飄動現象。
我平塗綠色時,
預留了點點空白,逐步加深。
重要的是運筆要靈活,
筍葉才不會呆滯。

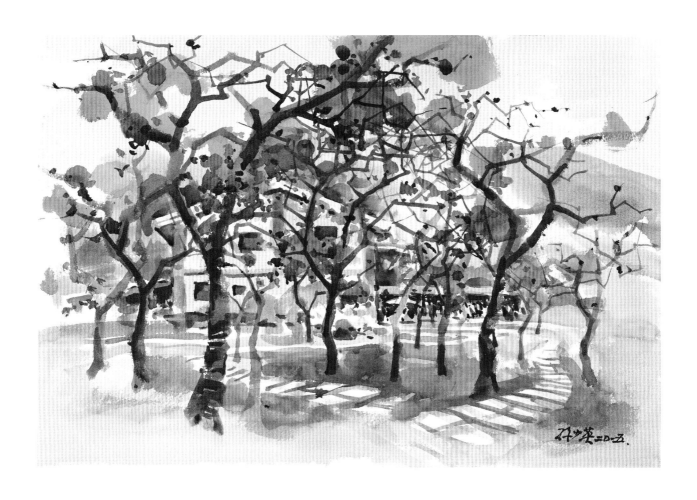

箱根櫻木花道
水彩
4開
2015

花間一棟白屋，
花下一圈白色步道，
遠處還有白色的山嵐，
紅白相間，亮麗明快，
水彩留白，效果盡現。

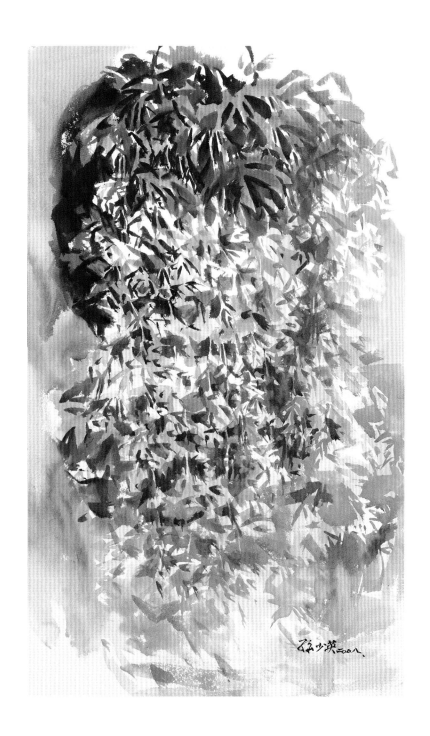

瀑布蘭
水彩
4開
2008

密集的石斛蘭，
下垂像瀑布。
我先以淺紫留白，
陸續加深，
注意襯托的效果，
尤其是花形及細長的根莖。
遠處模糊，
以顯示層次。
最後畫蘭葉及深色蛇木。

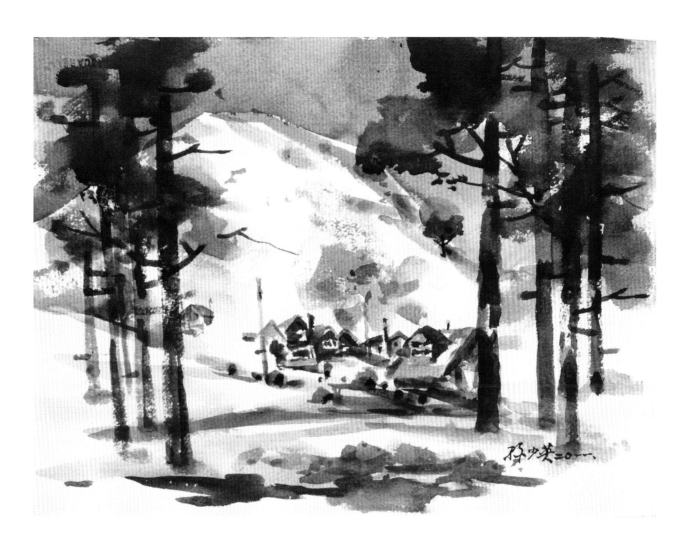

美國雪景
水彩
8開
2011

在酷寒的天氣下寫生是一種很美好的回憶。
我先畫藍天留出雪山，
用暖色畫山腳下的房屋，
最後加樹，
半小時完成。
曾贏得旁觀的美國遊客鼓掌讚譽，
是寫生中另一種樂趣。

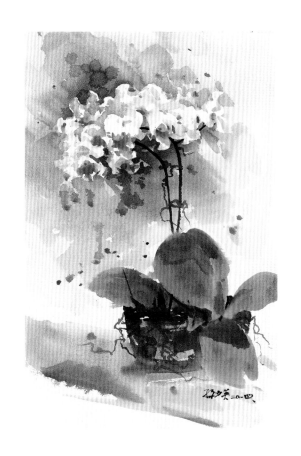

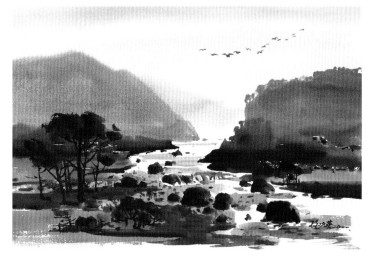

芬芳白蘭　白色花朵靠底色留白，
　水彩　　周邊筆觸要靈活，
　4開　　花瓣要有層次。
　2014　　花朵組合的整體形態也很重要，
　　　　　弧形比垂直好，
　　　　　密集比散落好。

埔里烏溪　溪中大石錯落，
　水彩　　潺潺流水，
　4開　　微有波濤和浪花，
　2011　　是水彩留白的最佳題材。

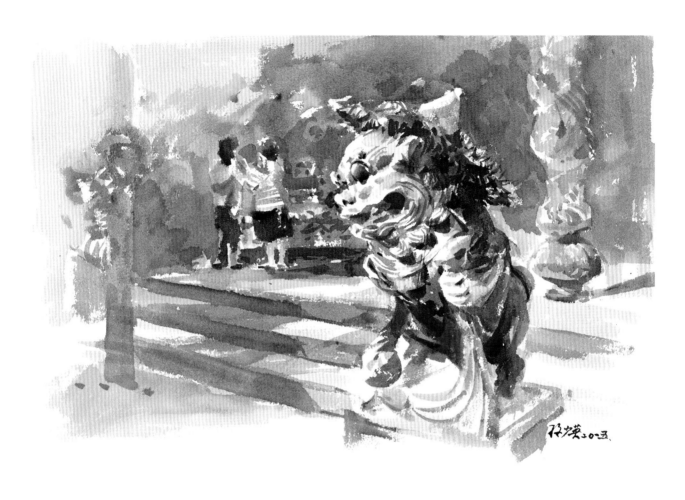

萬春宮斗笠石獅
水彩
4開
2015

石獅不動，
跟畫靜物一樣，
可以慢慢處理。
側面受光，
很容易畫出它的立體效果。
背景比較難一點，
因為上香的人不會待太久，
要細心觀察她們的動作。
畫人，比例、動態最為重要，
喜歡寫生的人，
平日要多畫速寫。

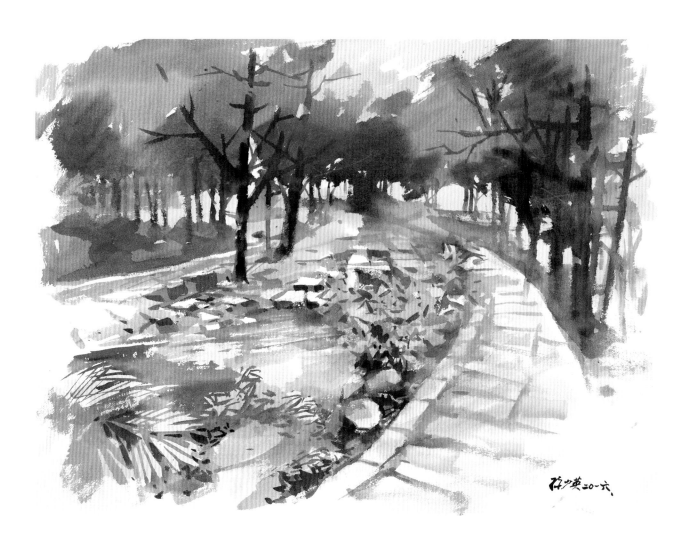

梅川散步
水彩
2開
2016

水面上的東西好畫，
水面下的就比較有難度，
似隱若現，不易控制。
把紙打濕，
有一點渲染的味道，
水面上的東西盡量清楚，
水面下的模糊，
強調對比。

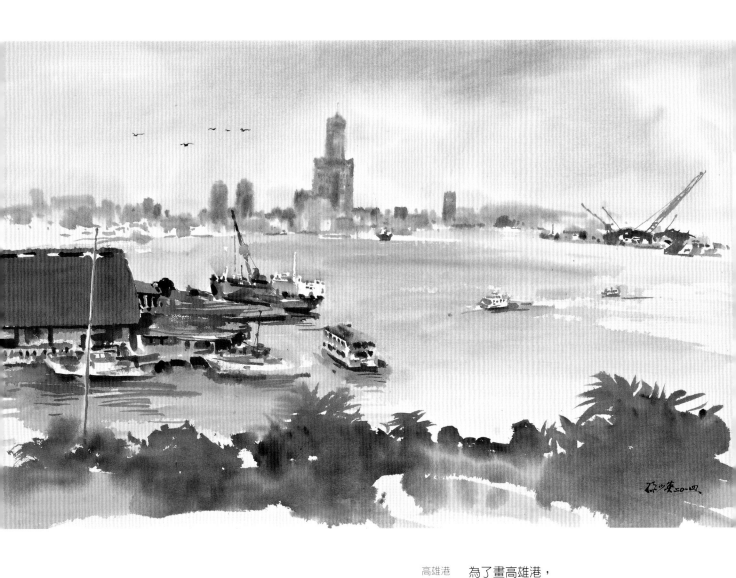

高雄港
水彩
59×110cm
2014

為了畫高雄港，
我住在港邊的一家商旅。
清晨有霧，要濕畫，濕畫中留白，
要用一些技巧，
尤其是一些瑣碎的小面留白，
更要費點心思。
我是在留白的位置用淺色做一些註記，
大面畫完，
待稍乾後再陸續處理細節。

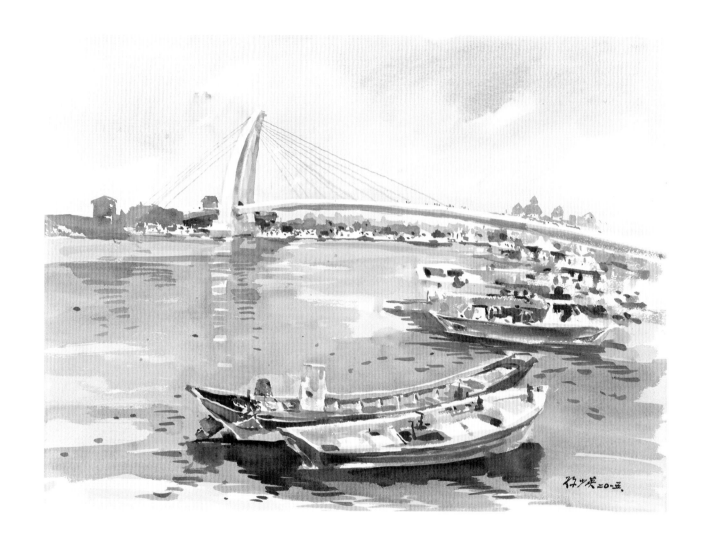

淡水碼頭
水彩
4開
2015

橋的留白，要很小心，
要精準、乾淨、推遠。
我先把紙打濕，
擦乾浮水，
趁濕潤時迅速動筆。
船的留白，
比橋身就容易多了。

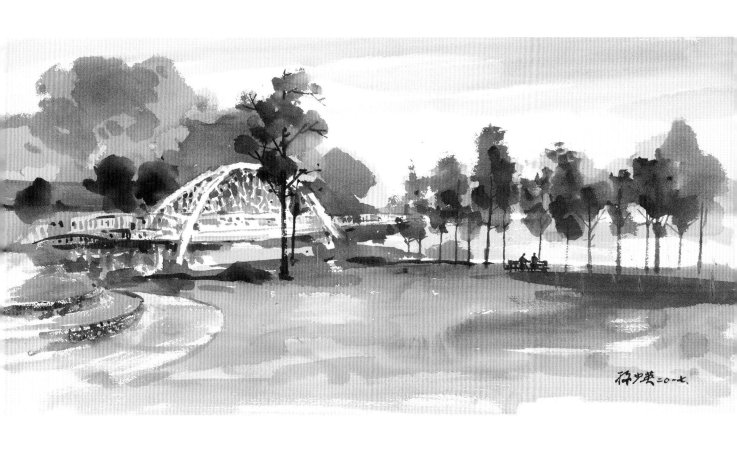

日月潭同心橋
水彩
38.8×80.4cm
2017

萬綠叢中一座弧形白橋，
鮮明亮麗，
用水彩留白表達，
可能是任何畫種媒材難以達到的效果。

精準與揮灑

幾十年來，我一直勉勵自己，要有精準的能力，還要有揮灑的本領。

在戶外寫生，有精準的能力，畫起來一定順利，畫的順利，心情就很愉快，心情愉快，一定會永續畫下去，不會間斷。這些年來，我每年最少開一次畫展，出一本書，不覺費力。

有人天生畫不精準，這可能是生理或心理因素，不必強求，抽象畫，目前也是一條寬廣的路子。假若生性是畫寫實的，就要下點工夫畫的精準。

揮灑的本領，就是放得開，不拘謹。我之所以用本領一詞，因為畫畫真能放得開，並不容易，先天上要有放得開的個性，後天上要能有駕輕就熟，得心應手的功力。

以書法為例，我覺得顏真卿的〈祭姪文稿〉很具有這種精準又揮灑的條件。

孫過庭的書譜，我覺得還有些拘謹，沒有完全放得開。齊白石的後期作品，確有揮灑自如的面貌。徐悲鴻的作品如馬和雞，很成熟，但很拘謹，這可能跟年齡有關，他若活到齊白石的年齡，我想當在齊白石之上。

· 台中市自由路口

　　我寫生幾十年，開始也常失敗，畫一半時廢掉，非常影響情緒，許久都不想動筆。後來決心克服挫折，不知從什麼時候開始，我寫生不打草稿，畫複雜的街景，都不需要打稿，我漸漸發現，在極自然的情況下，我自己練出了一套不打草稿的方法。退休後，移居埔里，許多同學跟我一起寫生，他們要跟我學，我也不客氣就教他們，現在在埔里有許多寫生愛好者，提筆就畫，不用鉛筆打稿，大半是受我的影響。

　　我為這個不打草稿的方法，取了個名字：「一點延伸法」我後面有圖解說明，另外在拙著《素描趣味》一書中也有詳細圖解說明，請費心參閱。

　　《石濤畫語錄》在書畫界是相當被重視的一本書，他全書的重點是「一畫法」，這本書我讀過幾遍，許多名家的註釋我也讀過。石濤沒有說得很清楚，大家也都在瞎子摸象，我曾反覆思索過，我覺得跟我的一點延伸法頗為接近，有興趣的朋友，不妨消磨一點時間比較一下。

一點延伸法 圖解

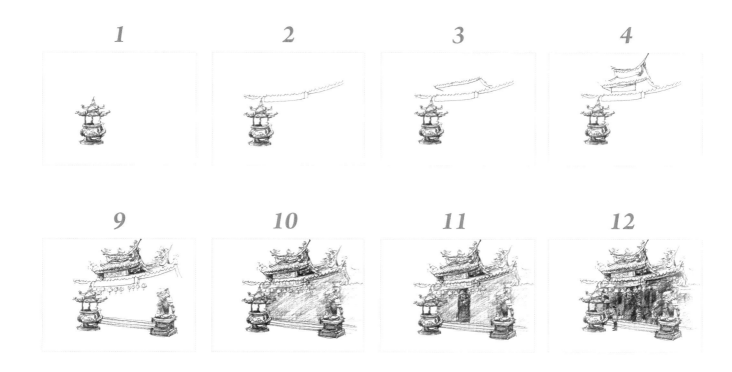

一點延伸法

我以廟前的香爐為基準,

根據香爐的高度畫屋簷,根據屋簷畫屋頂。

根據香爐的距離及屋簷的角度,

畫右邊的石獅,畫正門及門上燈飾,

塗滿灰色襯出屋簷及石獅的白色,

畫石柱及進香的信徒,畫左邊的石獅及淺灰背景,

最後再加一修飾,就完成了。

這是我一點延伸法的標準作法。

5

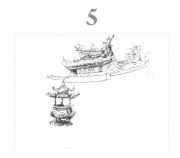

6

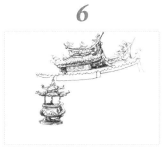

7

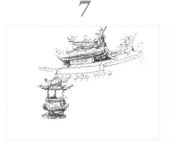

8

13

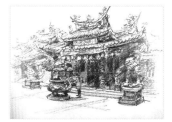

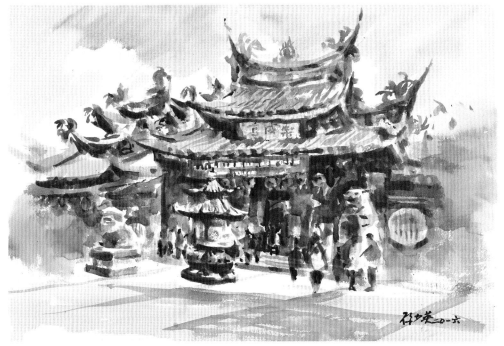

台中樂成宮
水彩
4開 2016

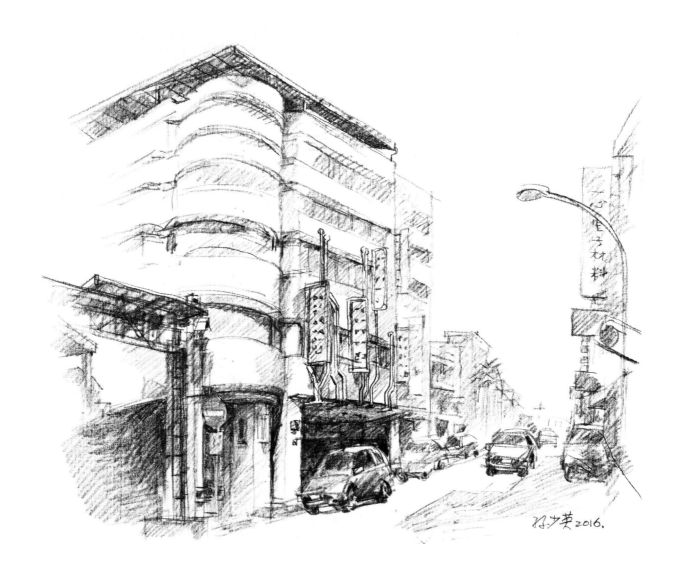

畫街景，透視要精確，
有人故意畫歪斜或變形，
那是個性表現。
有水準的畫家，即使變形，
仍有他的合理性，
絕不會是幼稚的塗鴉。

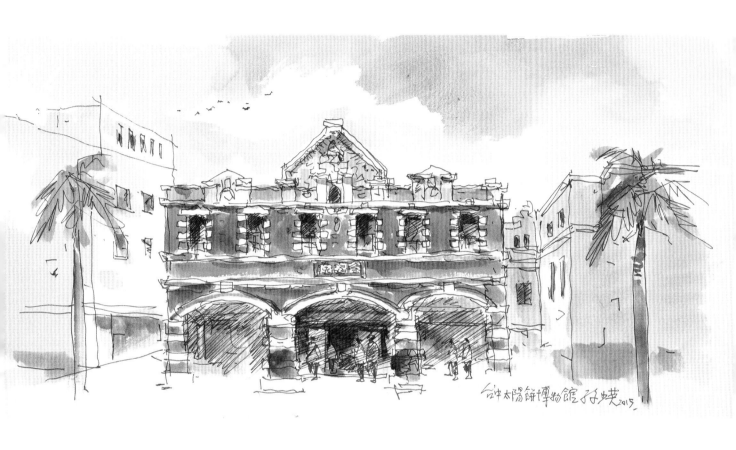

全安堂太陽餅
博物館正面
簽字筆淡彩
26×54cm
2015

畫這種地標型的建築物，
精準非常重要。
淡彩留白要耐心處理。

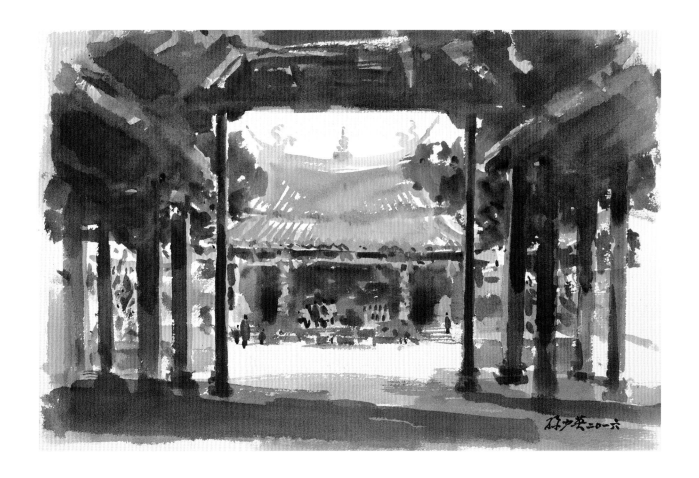

鹿港文武廟
水彩
4開
2016

在山門下畫正殿，
陽光和陰影的對比，
分外明快。
要表現正殿的距離感，
在模糊中微顯細節，
用筆用色要控制濕度，
太乾不易推遠。

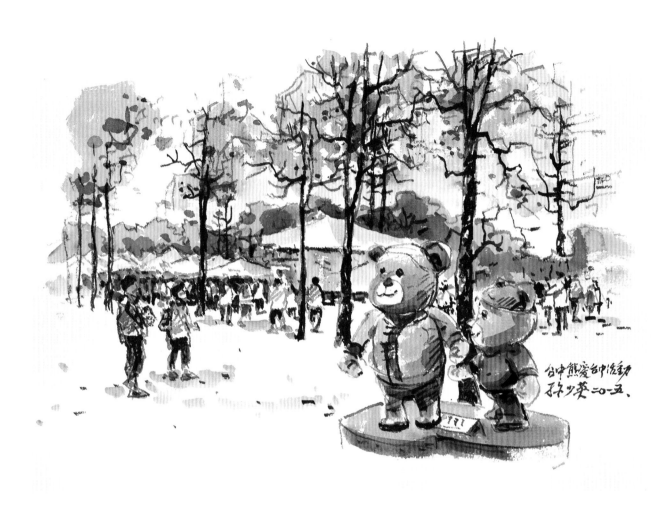

熊愛台中活動
墨筆賦彩
4開
2015

台中市府在草悟道上舉辦泰迪熊活動。
熊是主題，
我先用「一點延伸法」把熊畫好，
盡量求其精準。
以草悟道的大樹、帳蓬、人群做背景，
畫背景盡量揮灑，
求其靈活、自然、熱鬧。

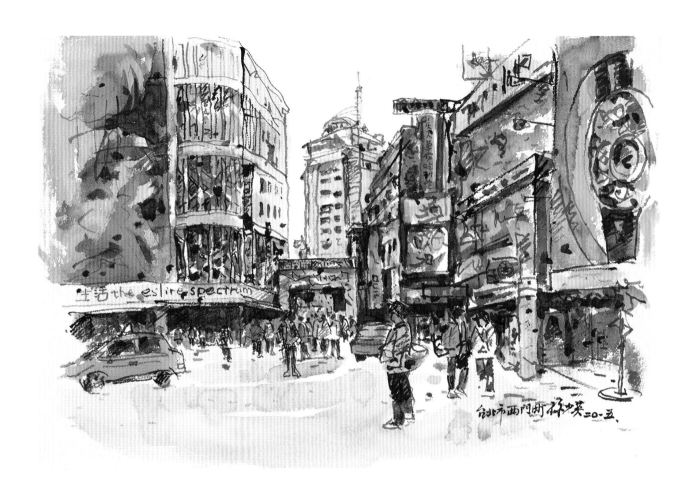

台北西門町　　我先以中間的門樓做基準，陸續向四面擴散，
墨筆賦彩　　　按部就班，不覺費力。
4開　　　　重要的是有合適的人物時，立刻畫下來，
2015　　　　人物的動態比例非常重要。
　　　　　　上色時，區分面塊，
　　　　　　因為有了面塊才有建築物雄偉的感覺和西門町特有的繁榮現象。

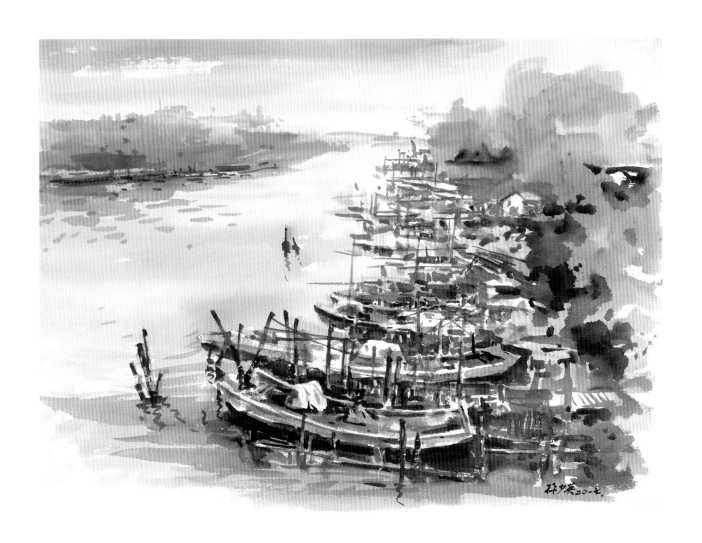

停靠　　漁船、竹架非常繁襍，
水彩　　素描比較容易，
2開　　水彩難度較高。
2017　　要領是近處的船要耐心畫的很清楚，
　　　　遠處的船有個概略形狀就好了，
　　　　竹架盡可隨心所欲，
　　　　但要把握高低、長短，
　　　　使其合理。

埔里捲餅
水彩
8開
2010

這種餅很好吃，
也很好看，
我買回家，
在畫室裡寫生。
這種畫，要精準，
絕不能呆滯。
一筆是一筆，
要乾淨俐落。

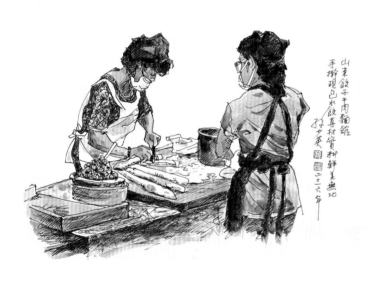

山東餃子牛肉麵館
簽字筆淡彩
8開
2016

台中一家山東餃子館，
包水餃的婦女沒有大動作，
我事前也拜託了一下。
迅速以簽字筆畫下來，
在畫室再慢慢上色。

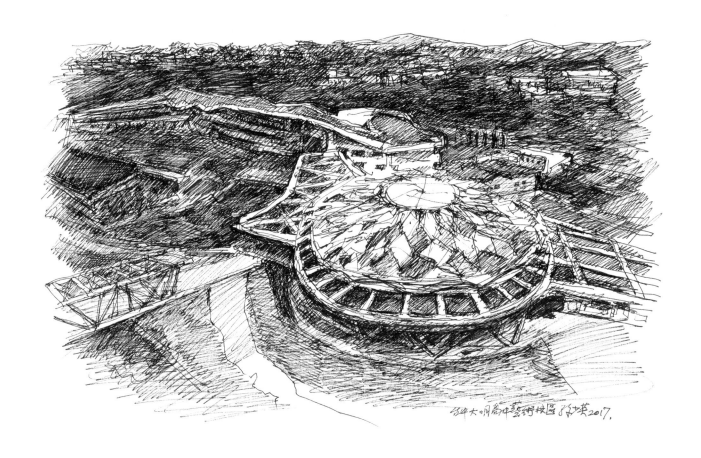

大明高中藝術校區
簽字筆
4開
2017

圓形體育館，
在高處以鳥瞰方式作畫，
精準極為重要，
許多人都覺得，
繪畫是感性產物，
其實
畫這類題材，
理性應佔極大成份。

8 線條與調子

　　素描或速寫主要是靠線條，也有人純以平塗完成素描的，效果也很好。一般來說，畫素描線條的成分比較多。

　　毛筆白描是標準的好線條，比較難，要有相當功力。一般素描的線條，只要流暢、肯定和趣味，就是好線條，沒有白描那麼嚴格。但是好的線條，除了熟練、流暢以外，個性、智慧、靈性也是形成線條優美、趣味的重要因素。

　　很多線條集合起來，會形成一個面，有面就會有光影，有光影就有立體感，如此，更會增加素描的功能和效果。

　　鉛筆以手的輕重可以畫出深淺，是畫素描最有利的工具。

　　簽字筆畫素描也很方便，處理面的感覺，沒有鉛筆那麼容易。如能巧妙運用線條的疏密，也能畫出面的感覺。

　　素描的調子，對一幅素描作品的品質非常重要，什麼是調子？簡單說，就是

· 台中盧安藝術公司

黑白灰的搭配，搭配適當，會有和諧、統一、均衡的美感，搭配不好，會覺得雜亂，甚至醜陋。請參閱我後面的附圖說明。

水彩的調子，有兩種說法，一是色彩統一問題，譬如畫海景以藍色為主調，相關接近的色彩有綠色、黃綠、藍綠、紫色等，藍的對比色即補色如咖啡、桔紅等少用一點，這幅畫就是藍色調子，調子統一，會有穩定、含蓄、調和、安全的感覺。

調子的另一種說法與素描的黑白灰是同樣道理，只是把黑白灰轉換成深淺亮。這三種層次搭配適當，畫面會和諧耐看。譬如淺、亮的比例較大，深的比例較少，畫面會輕鬆愉快；反之，深色的比例過多，畫面會沉悶不悅。不過，藝術作品，不能一概而論，一幅深色調子的畫，如能處理恰當，照樣是一幅好畫。

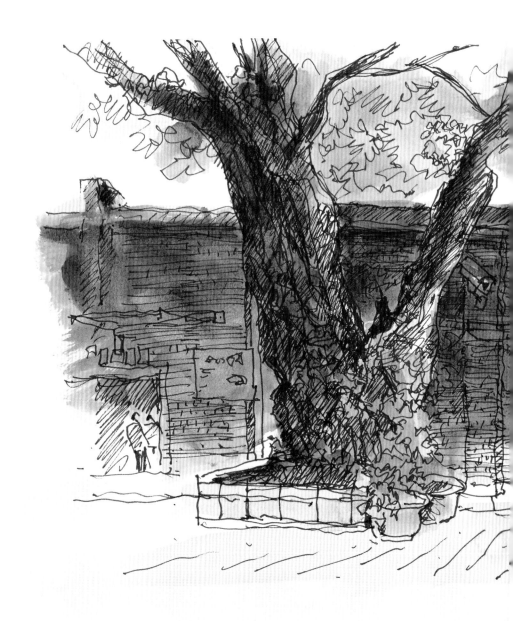

台中20號倉庫
簽字筆淡彩
26×54cm
2016

平整的一排倉庫，
一棵老樹高出了屋頂，
使畫面有了變化。
這天是陰天，
樹的光影是我想像製造的。
門口加幾個人，
畫面會活潑得多。

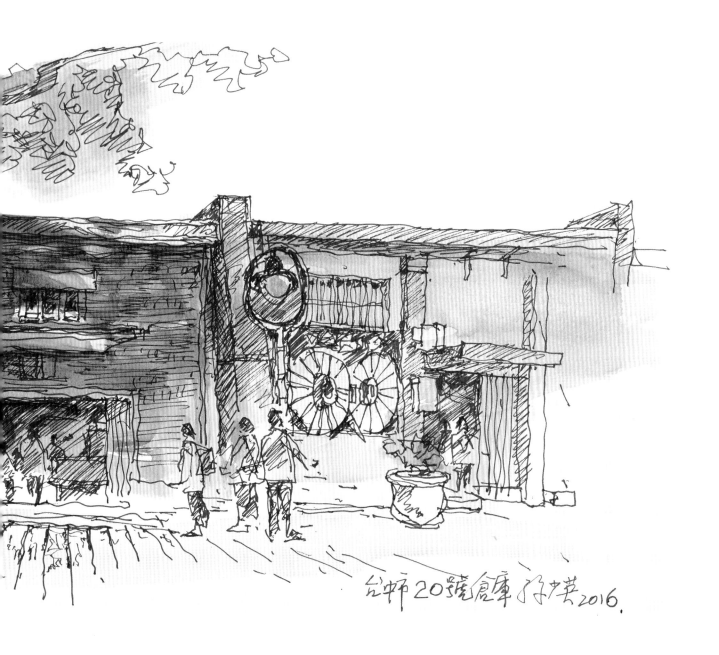

台南20號倉庫 好大芸2016.

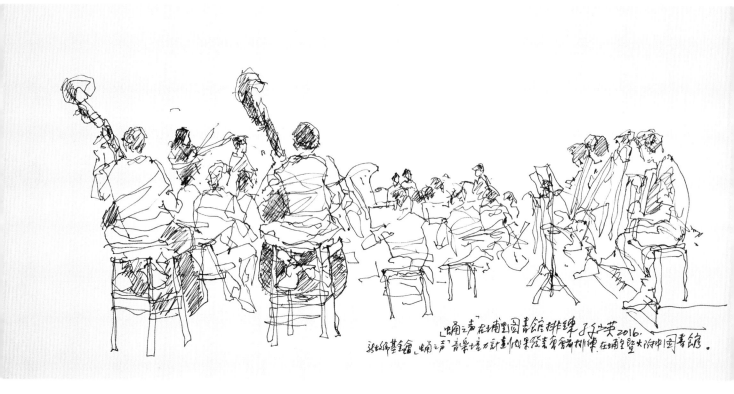

「蛹之聲」埔里圖書館排練(一)
簽字筆
26×55cm
2016

樂團排練，
一段時間不會移動，
要把握時間五分鐘內完成。
萬一有移動，
也要憑想像完成作品。

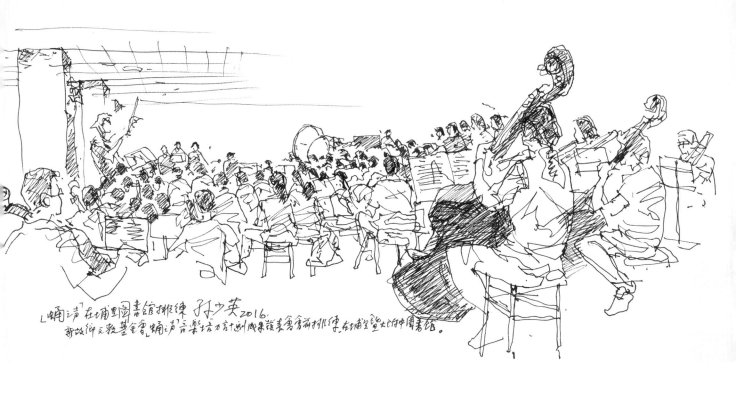

「蛹之聲」在埔里圖書館排練 孫少英2016.
新故鄉文教基金會蛹之聲音樂培力計劃成果演奏會前排練.在埔里暨大附中圖書館。

「蛹之聲」埔里圖書館排練(二)
簽字筆
26×55cm
2016

動態速寫最重要的是精準和流暢。
高低、遠近的構圖也很重要,
是一幅可欣賞的畫,
絕不是信手塗鴉。
這是新故鄉文教基金會所屬交響樂團在暨大附中排練的場面。

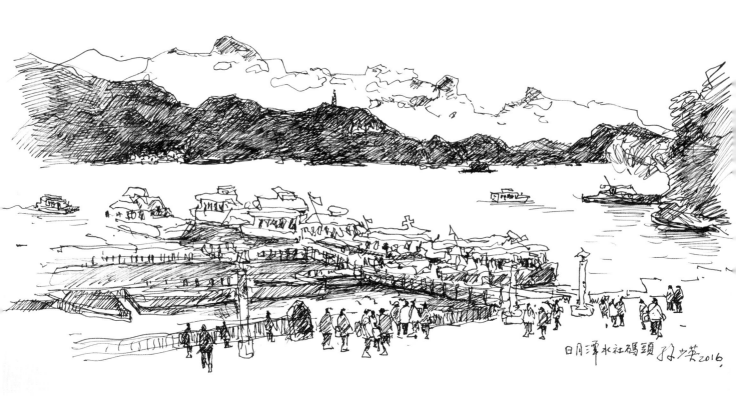

日月潭水社碼頭
簽字筆
26×55cm
2016

在高處畫，
視平線定在中線以上，
以容納碼頭的熱鬧景象。
以線條疏密及留白，
表達畫面的深淺層次。

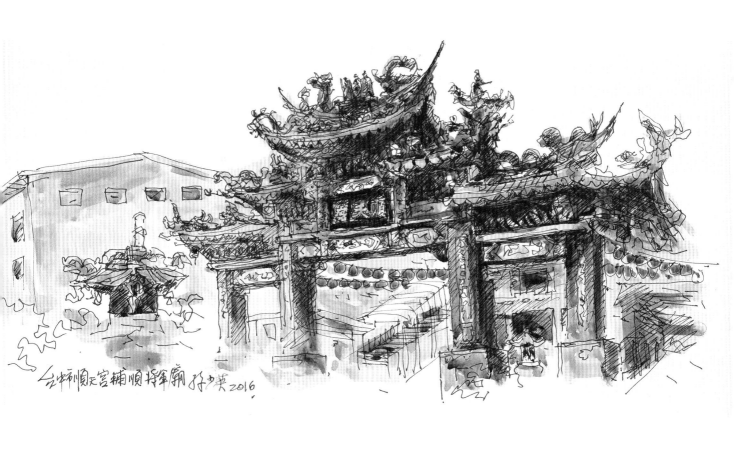

台中輔順將軍廟
簽字筆淡彩
26×55cm
2016

牌樓頂上的剪黏雕塑很複雜，
要耐心畫，以表達其厚實感。
畫這種繁雜的題材，
用我的「一點延伸法」，
似乎輕而易舉。
一點延伸法的畫法很像積木，
或是砌磚牆，按部就班，循序漸進。
精準、輕鬆，不會失敗。

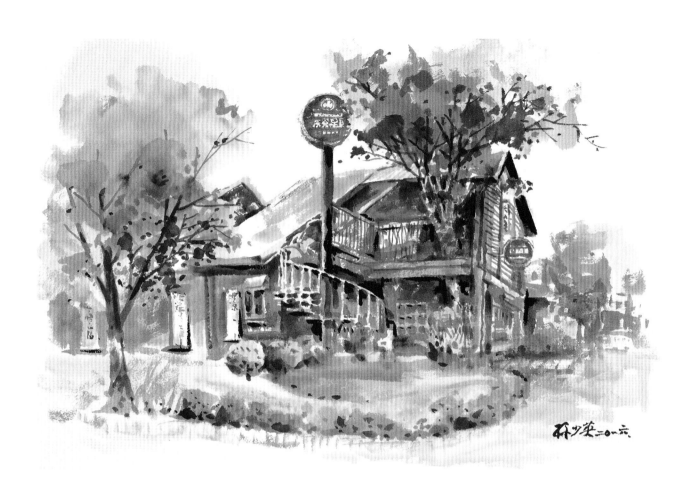

陳允寶泉草悟道店
水彩
26×55cm
2016

陳允寶泉的草悟道分店，
暗褐色的木屋，
配以白色曲線欄杆和咖啡色門窗，
牆壁上點綴著許多精美吊飾，
還有一棵大樹穿出屋前的走廊，
形象很美，
是水彩畫的好題材。

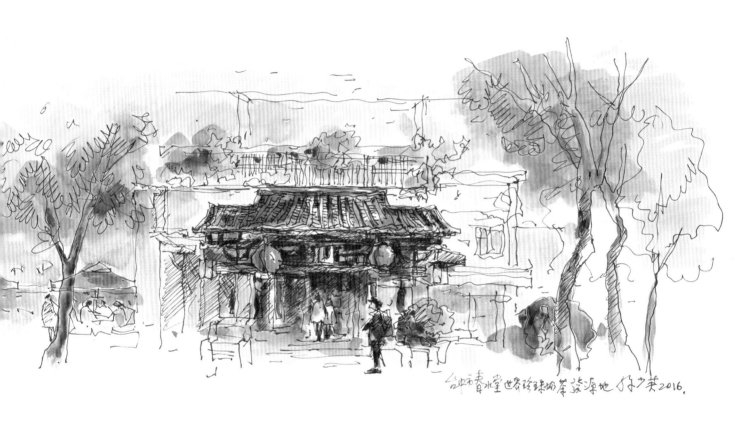

春水堂創始店
簽字筆淡彩
26×55cm
2016

為突現主題，
旁邊房舍我都省略了，
改畫行道樹，
在簡約中找藝術趣味，
一直是我多年的繪畫理念。

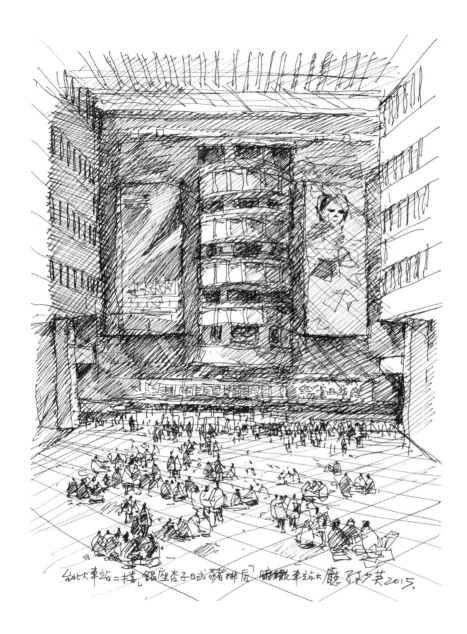

台北車站二樓 銀座杏子日式豬排店 瞭望車站大廳 郭少英2015.

台北車站大廳　　我在二樓的一家餐廳取景，大廳坐滿外籍移工，
簽字筆　　　　　當時我一方面是覺得畫面很特殊，
8開　　　　　　另一方面，
2015　　　　　是覺得台灣的人道精神很感人，要留個記錄。

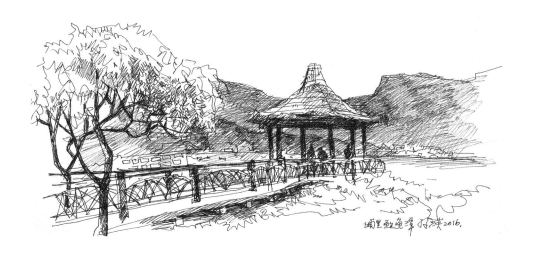

埔里鯉魚潭
簽字筆
26×55cm
2016

簽字筆畫素描，
要用比較光滑的紙，
畫熟練了，不太費心思，
像玩耍一樣。

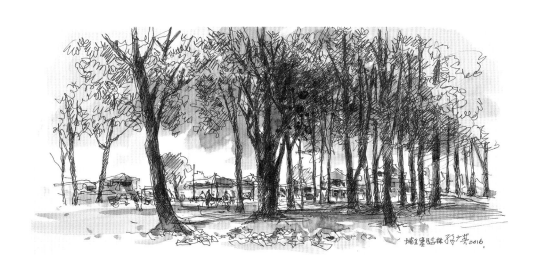

埔里實驗林
簽字筆淡彩
26×55cm
2016

樹間看街景，
留出適度空間，
我著意表現強烈對比的效果。

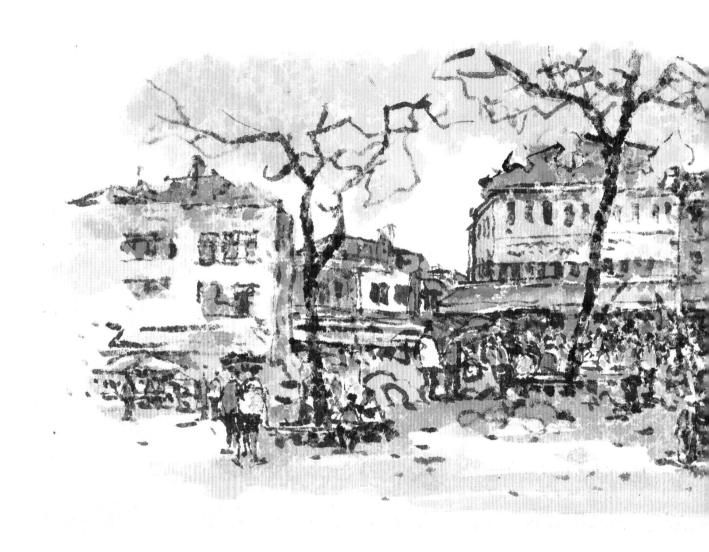

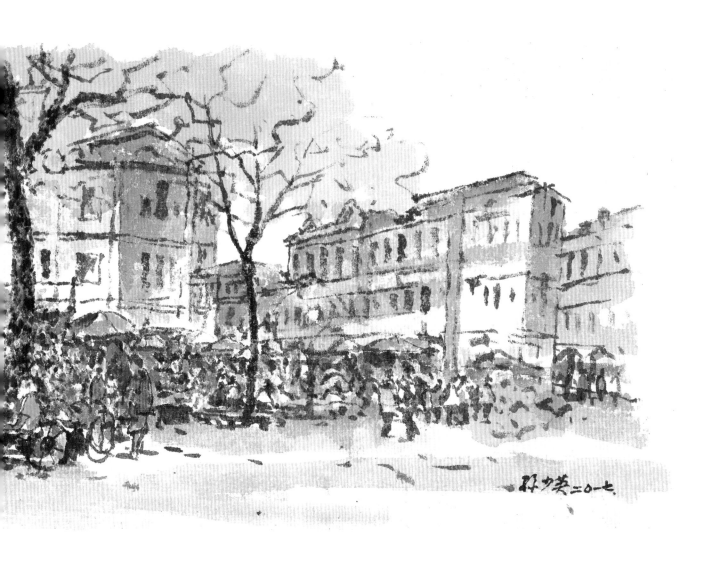

台北大稻埕
墨筆賦彩 褚皮宣
39×114.5cm
2017

傳統磚造樓房，
樓下密集的攤販和人群，
人群中還有多輛行動不便的長者輪椅，
拍照容易，作畫較難，
我先以小楷毛筆勾線，
再慢慢塗色，
注意它的濃淡強弱，
用心畫完，
我覺得是一幅好畫。

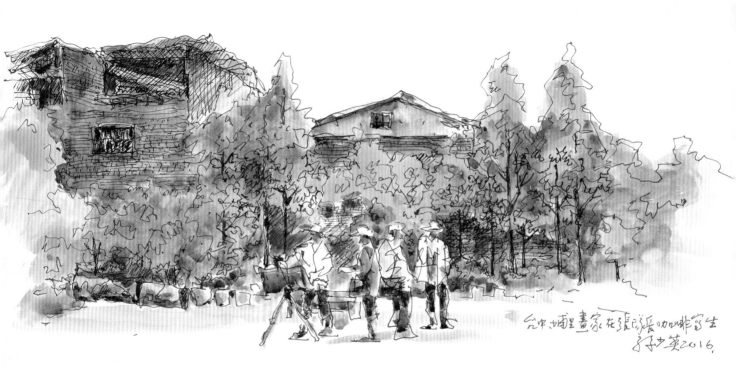

台中埔里畫家在張隊長咖啡寫生
李奇茂2016.

張隊長咖啡　　磚紅與黃綠色彩對比，
簽字筆淡彩　　屋前的數人我故意留白，
26×55cm　　顯得畫面很明快。
2016　　同時構圖的高低、疏密、濃淡，
　　　　也是畫面美感的重要因素。

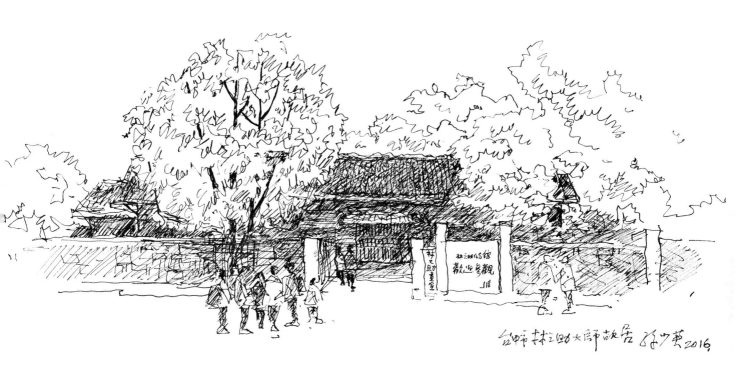

台中林之助大師故居 徐少華2016

林之助紀念館
簽字筆
25.5×56cm
2016

主題是木屋和門口的標誌，
以及參觀的人群，
兩端許多高樓、車輛我都捨棄了，
這樣既省事也具簡約的藝術趣味。

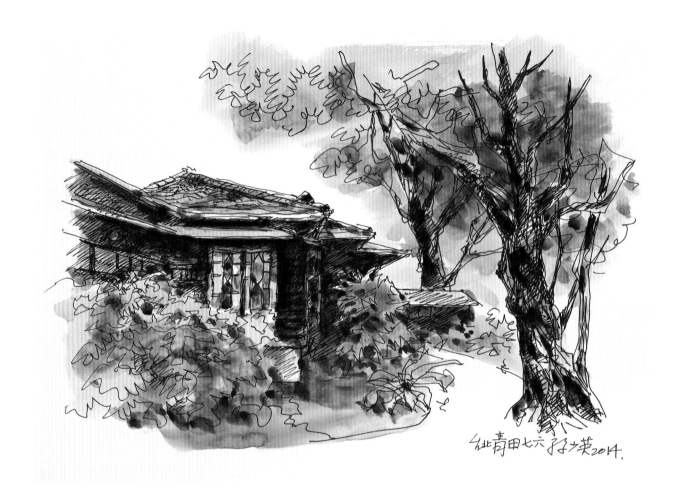

台北青田七六
簽字筆淡彩
8開
2014

傍晚我來到青田七六，
深褐色木屋的窗戶透出了紅黃色的強烈燈光，
我先以簽字筆畫出黑白基調，
再以淡彩強調燈光的彩度和明度。

編藺草的阿嬤
鉛筆
8開
2012

阿嬤半天不動，
可以很從容的速寫，
我畫速寫的習慣是下筆很用力，
線條黑而重，
要看準，要肯定，
線條重覆沒有關係，
絕不用橡皮。

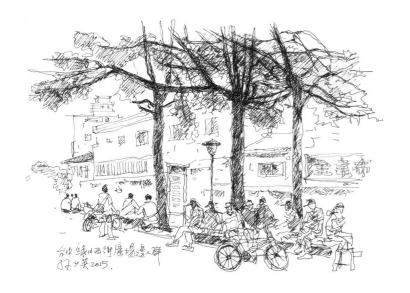

台中第一廣場
簽字筆
26×56cm
2015

我先畫前面的腳踏車，
以腳踏車為基準，
從近處向四周延伸，
像寫字「筆順」一樣，
一幅素描很快，
也很容易的就完成了。

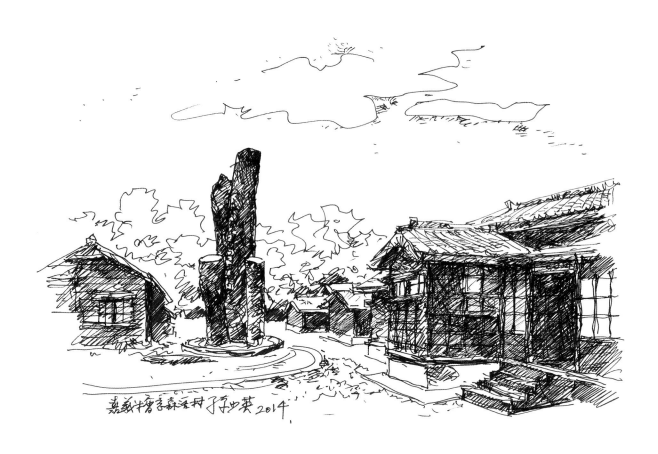

嘉義檜意森活村
簽字筆
8開
2014

以簽字筆的疏密來表達黑白灰的現象。
我非常喜歡這種速寫線條的趣味，
要靈活，要揮灑不拘，更要精準。

督醒咖啡窗外
簽字筆
26×56cm
2016

從一個店家二樓窗口
看對面的窄巷，
帳蓬、店招、閣樓、
攤販變化很多，
這種畫面，
是用線條表現光影的
最佳題材。

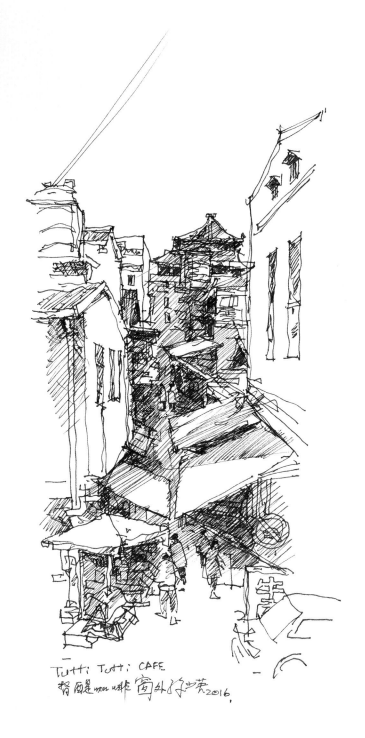

Tutti Tutti CAFE
督醒mm咖啡 窗外仔也英2016,

意境與塗鴉

　　什麼是意境？有一次我跟同學閒聊，聊到意境，我當時腦子裡閃出一個概念，就隨口說了出來：「意境就是省略一點，朦朧一點。」

　　有同學附合，說有道理。

　　事後我仔細想想，可能有點道理，但並不完整，也欠嚴謹。

　　清朝宮廷外籍畫家郎世寧，寫實功力一流，但是並不被評論家看好，原因就是他的畫太逼真，被認為意境不高。

　　揚州八怪之一鄭板橋曾說：「八大（八大山人）名滿天下，石濤名不出吾揚州，何哉？八大用減筆，而石濤微茸耳」。

　　國畫很重視意境，鄭板橋的意思可能就是八大山人的畫意境高，石濤的畫意境低。但是近代評論家對石濤的畫評價卻相當高。

　　什麼是意境，實在是見仁見智，不過若綜合古今各家的說法，創意、實力、簡約、風格應是意境的要件。但是如把塗鴉當意境，就太離譜了。

　　什麼是塗鴉？我的解釋是不成熟的隨意塗抹就是塗鴉，小朋友的畫，尤其是參加比賽的畫，雖不成熟，但那不是塗鴉，因為他們畫的很認真。

有人畫的很好，謙稱塗鴉，純是謙詞，懂畫的人絕不會真的認為是塗鴉。

　　佛教信眾中，常有人畫一種所謂禪筆，多以水墨表達，特點是線條簡化，用墨淡泊，不求形似。在我見過的畫家中，有的看起來似乎輕描淡寫，但非常成熟，原因是這些畫家有相當的書法功力；也有些畫家因為書法底子不好，雖也追求意境，卻突現江湖味道，十足的塗鴉。

　　總之，意境應是意象或意念的最高境界，是畫家追求的目標，跟不成熟的塗鴉，不能混為一談，如何辨別，要看各人的學養和格調了。

· 南投信義鄉梅園

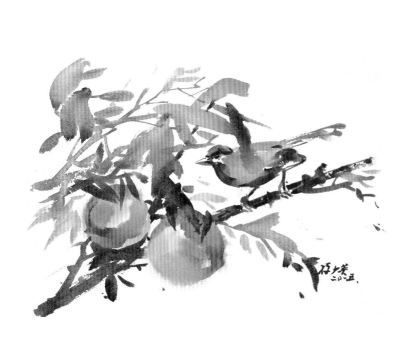

鳥兒與果實
水彩
8開
2015

水彩的水墨畫法，
無背景，少光影，
重筆法，更重意境。

櫻花與鳥兒
水彩
4開
2015

我先畫鳥，再畫花，
因為鳥是重點，位置要適當。
「題字」是模仿水墨畫的作法，
水彩、水墨本來是近鄰，
甚或一家。

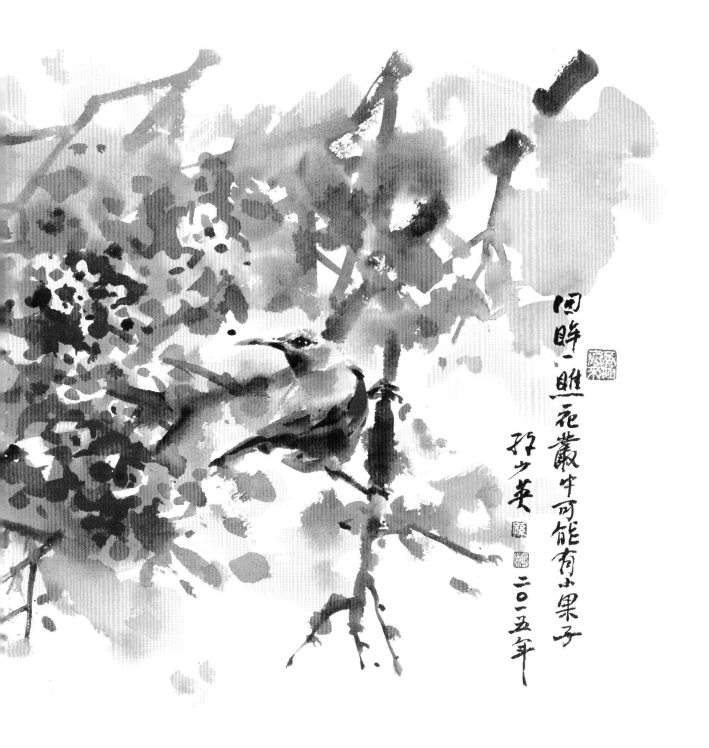

回眸一瞄 花叢中可能有小果子 孫少英 二〇二五年

143

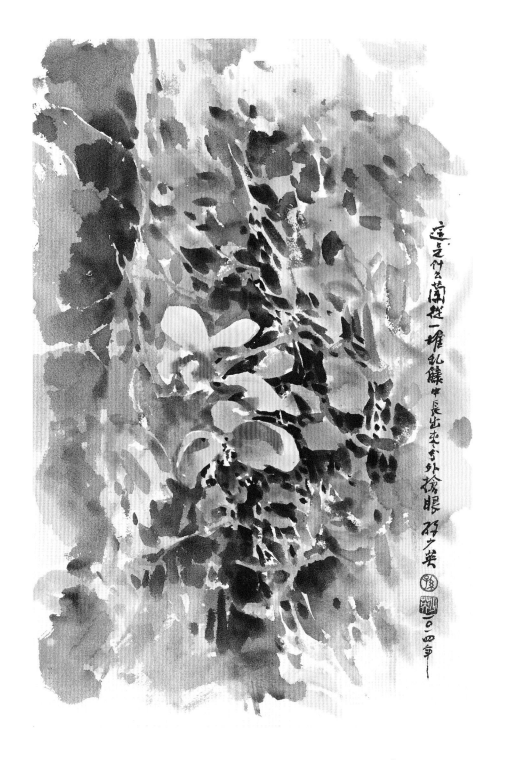

壁上蘭花
水彩
4開
2014

一堆亂藤中生出蘭花，
在惡劣環境下奮發的生命，
似乎特別值得惜愛。
蘭花是主題要明顯，
另外以灰暗的底色留出錯綜
纏繞的根莖來，
也很重要。

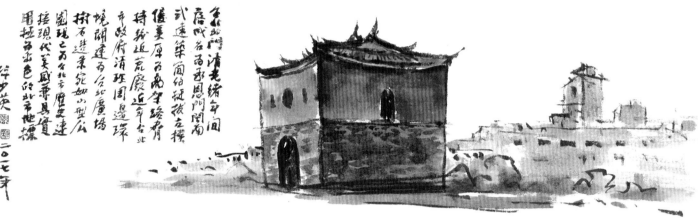

台北北門
墨筆賦彩 褚皮宣
35×77.6cm
2017

台北北門，
現在是台北的重要地標，
造型古樸簡約，
我為凸顯主題，
四周都省略了，
題字補白，
試仿水墨畫法。

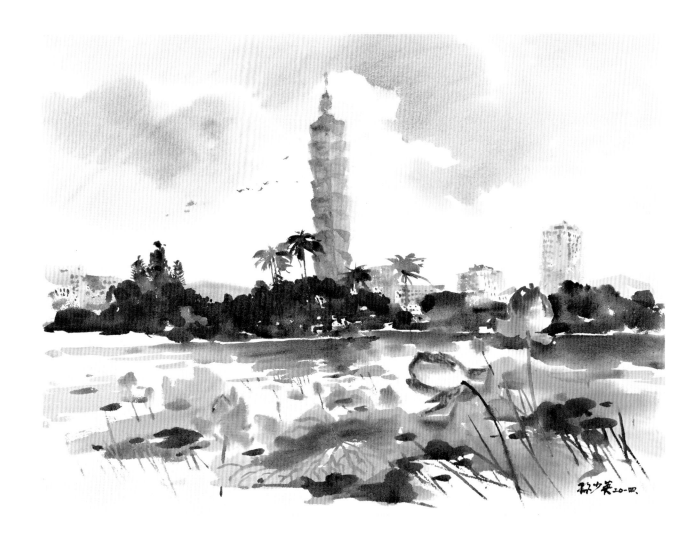

荷塘遠眺101
水彩
2開
2014

我是從國父紀念館翠亨湖畔取景，
荷花未開，
是我的想像。
我看過很多101的照片，
都是高聳在低矮的建築群中，
我這種取景，
似乎較有生氣和趣味。

蜥蜴來賞花
水彩
4開
2015

庭園中常常看到蜥蜴，
牠不怕人，
有時在樹幹上，
有時在蛇木上，
一待就是半天，
是我寫生的好伙伴。

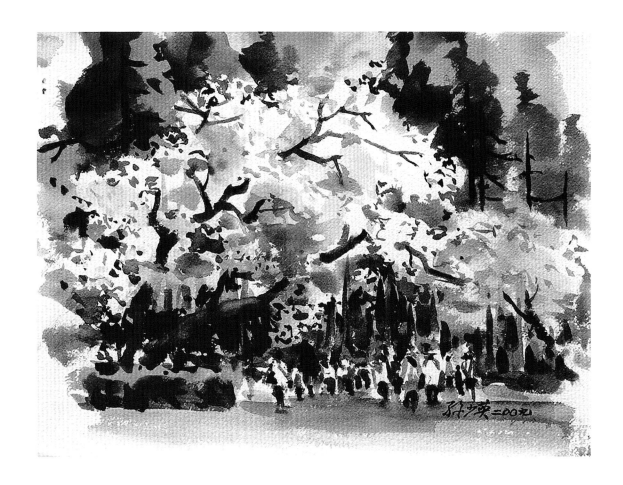

日本松島櫻花　　到日本旅遊，
水彩　　　　來到松島的神社，
8開　　　　正逢吉野櫻盛開，
2009　　　時間已接近傍晚，
　　　　　　天黑前的半小時完成，
　　　　　　因在急迫中，
　　　　　　難得如此揮灑自如。

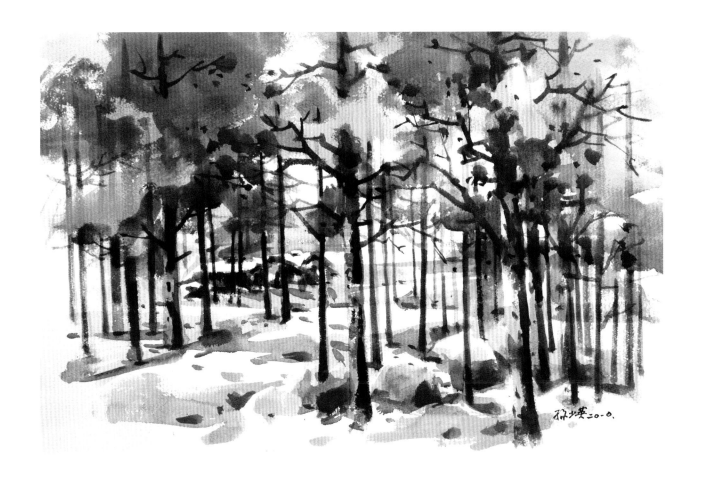

美國大峽谷雪景
水彩
4開
2010

酷寒的清晨，
我獨自畫美國大峽谷的樹林雪景，
開始畫，還順利，
快結束時，水結冰了，
筆也變硬了，勉強畫完。
事後看看，
很有紀念性。

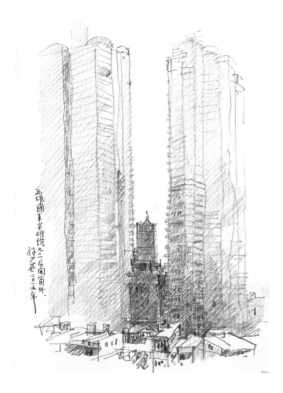

高雄國軍英雄館窗外
鉛筆
8開
2015

在一家旅社的窗口
看到這個畫面，
高低、深淺的對比，
效果很好。

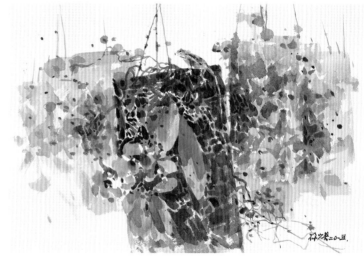

蜥蜴來賞花
水彩
4開
2015

蛇木組合，
我刻意安排高低深淺，
降低彩度及明度，
以突現蘭花的艷麗，
彎彎曲曲的根也很有趣味，
我有時覺得根比花還美。

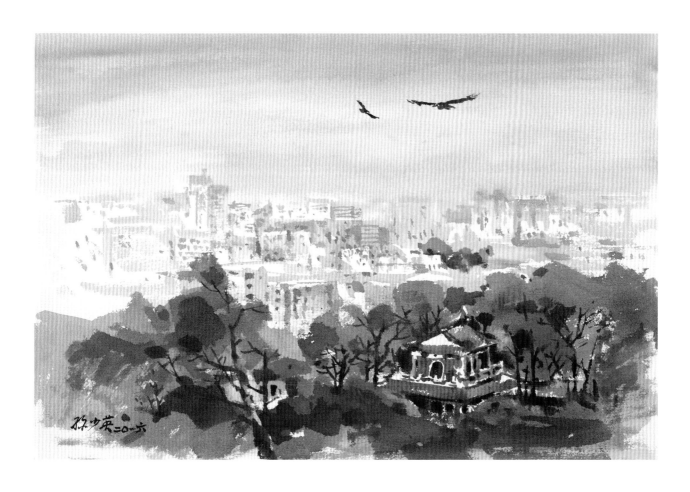

八卦山俯瞰
水彩
4開
2016

為了突現翱翔的灰面鷲，
市區的色彩要減弱，
跟天空的明度接近。
近景樹叢中的小廟是很好的搭配，
增加了畫面的豐富感。

10 觀念與風格

　　我看李可染的資料，有這麼一段話：「用最大功力打進去，用最大勇氣打出來。」意思是跟老師學畫，或是學寫生，要盡心盡力學功夫、學技術，但學到最後，千萬不能被老師的觀念綁住，要掙脫，要建立自己的風格。

　　李可染，杭州藝專畢業，在大學教書多年，又做齊白石的入室弟子十年，最後終於建立了自己的風格。

　　齊白石也曾說：「學我者生，像我者死。」

　　李可染可能是受這句話的影響。

　　學國畫或書法，都是從臨摹入手，以「臨摹得像」為最高標準，因此，不太容易建立自己的風格。有人往往以某派為榮，不重視個人風格，跟學西畫的人，重視個性，完全不同，這純粹是觀念問題，不能以對與錯來論斷。

　　我畫了幾十年，有時也思索自己的風格，我歸納為以下四點：

　　一、簡約：我寫生或室內作畫，不喜歡過分複雜繁瑣，簡化不是簡陋，還是　　　　　　要踏實、精準、有實力。我很注重用筆俐落，不塗來塗去，拖泥帶水，　　　　　　能一筆完成，不用兩筆。下筆肯定，減少廢筆。

· 台北華山文創園區

二、明快：做人做事要明快，作畫也要明快，我極注重留白，要有足夠的留白比例，寧失之光亮，絕不陷於污暗。人生要愉快，作畫要明快。

三、筆力：畫筆、毛筆、硬筆，各有各的特性和趣味。我很注意落筆的力道。我有八支水彩畫筆，每支筆都用得到，畫細線用小筆，畫大面用扁筆，圓筆是主力，我習慣落筆時用力壓下去，筆觸穩定有力。

四、形式：就是形式美。我先舉一個例子，用傳真機傳一篇文章，百分之百不會失真，因為要傳的是內容，不是字體。傳一張畫，則完全失真，這說明傳畫要的是形式，不是內容。

　　什麼是形式美？就是黑白灰（深淺亮）、點線面組合的美感，寫生作畫要的是美感，不是畫地標，畫標本，更不是照相。

　　吳冠中有句話，我覺得很好：「畫家不懂得形式美，是不學無術」。

　　我再舉一個例子，顏真卿的〈祭侄文稿〉，大家有興趣研究和欣賞的是他行書功力和美感，有誰會去注意祭侄文稿的內容呢？所以，藝術作品的基本價值是形式，不是內容。

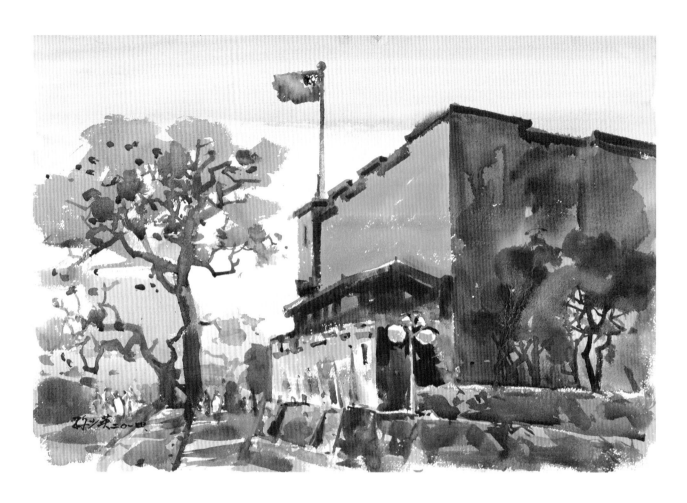

淡水紅毛城　　我從背面取景，
水彩　　　日落前牆面光影對比極強，
4開　　　我用含蓄的重彩，
2014　　　表達古老建築的厚重感。

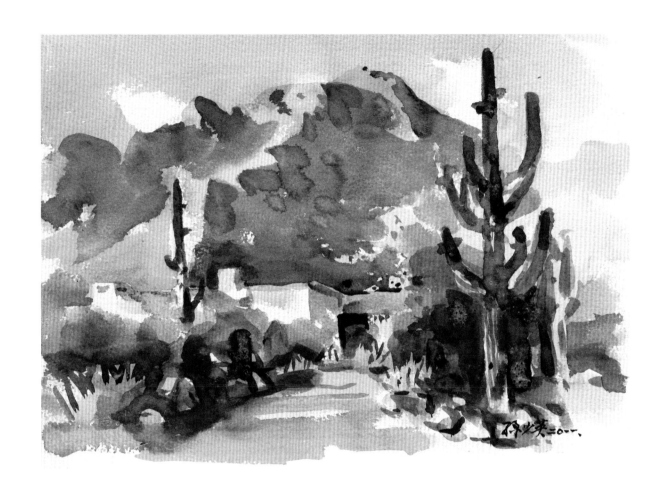

美國亞歷桑納
水彩
4開
2011

這裡接近墨西哥，
主要特色是高大的仙人掌，
光禿的石頭山，
樸質的平房。
我以大面色塊方式強調物象的堅硬質感，
更要加強光影的明度，
以補彩度的不足。

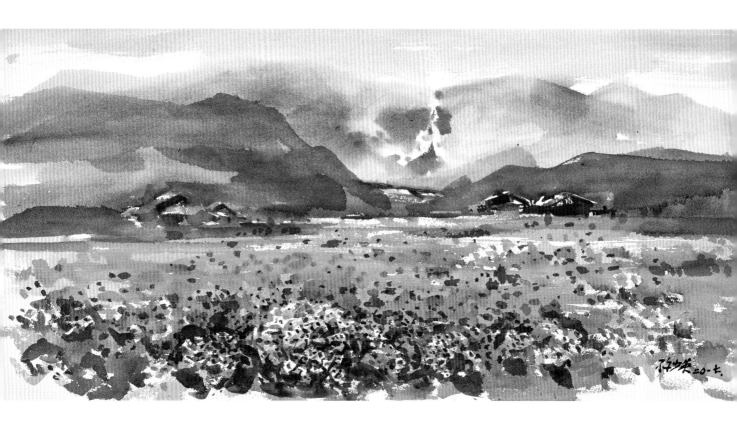

竹子湖繡球花田
水彩
38×80cm
2017

遠山和花田，
大部份以渲染處理，
近處花朵則假以乾筆，
簡約後不失豐滿，
對比中不捨調和，
在國父紀念館展出，
曾博得不少佳評，
我的某特別喜歡，歸她保存。

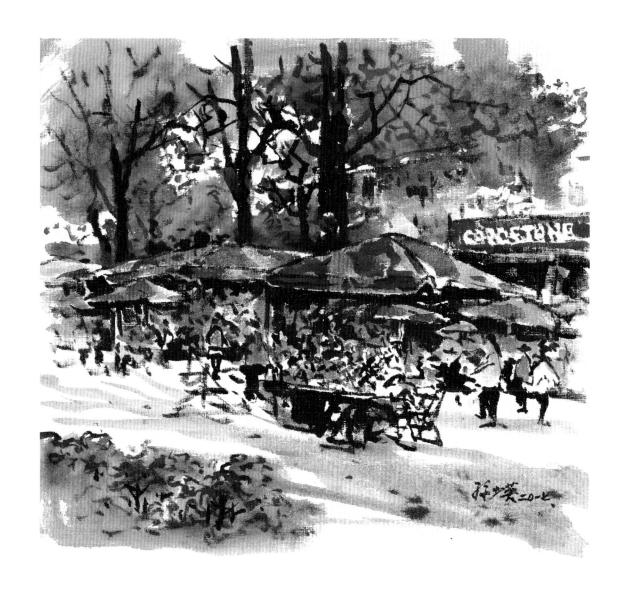

草悟道市集
墨筆賦彩 楮皮宣
39×35cm
2017

我用小楷毛筆畫線，
精準中求其靈活，
上色時分出濃淡，
有水彩兼水墨的味道。

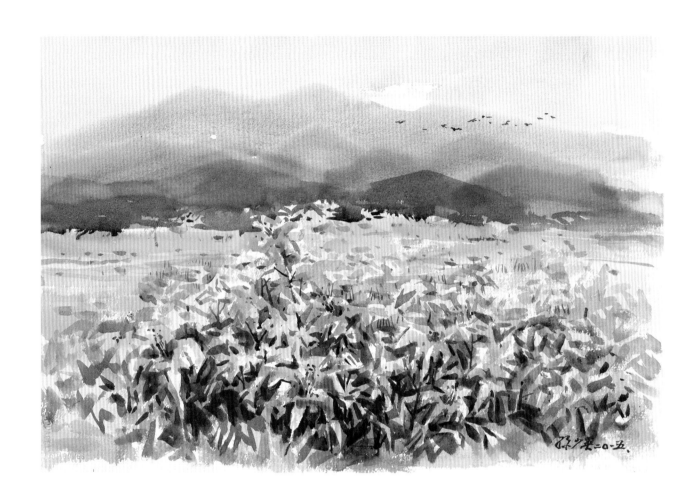

金針花盛花　先畫近處花朵，
水彩　　　填滿花田色彩，
4開　　　後畫天空和遠山，
2015　　　畫遠山時留出部份高出的花朵，
　　　　　最後深色修飾，
　　　　　留出近處莖葉。
　　　　　有明顯的遠近感覺。

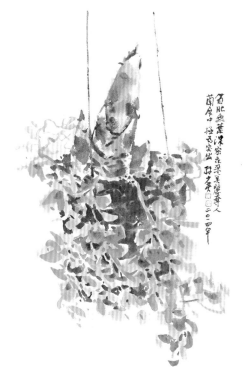

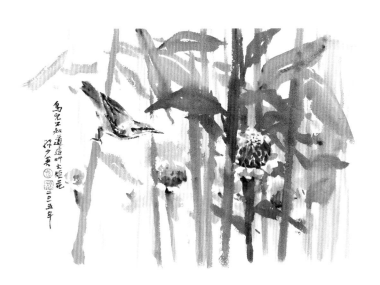

橙花筍蘭
水彩
4開
2014

在蘭展會場，
看到這種從沒見過的蘭花，
長筍不長葉，
花朵濃艷。
空白處我以國畫方式落款題字，
在構圖上頗有點綴作用。

鳥兒與火炬花
水彩
4開
2015

我院子裡的火炬花，
花寫生，鳥是想像。
我先畫花朵，
次畫鳥兒，
最後畫莖葉。
在畫室以毛筆題字。

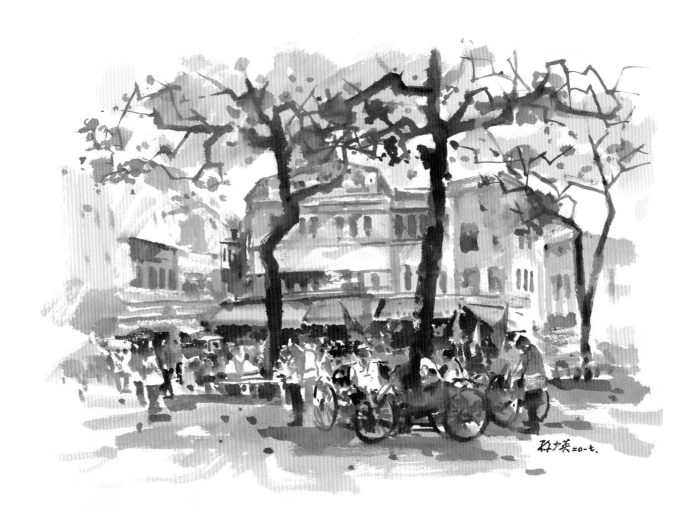

台北大稻埕
水彩
2開
2017

繁忙的人群，
依實景忠實細描，
太呆也太笨。
要把握其基本形態及光影變化，
迅速落筆，
求其揮灑自如的藝術趣味。

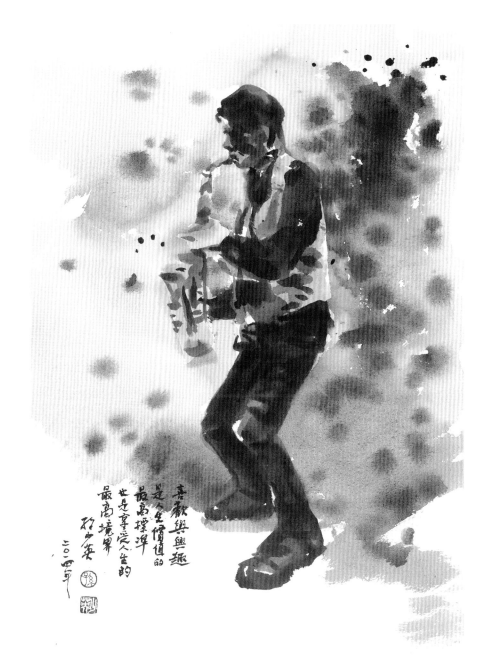

薩克斯風手
水彩
4開
2014

我先畫素描，
參考素描再畫水彩，
背景打濕點畫，
似乎有一些演奏的音符動感。

台大小木屋
水彩 楮皮宣
70.5×77cm
2017

我透過高大的松樹群，
看賣鬆餅的小木屋，
有高低、大小的變化，
屋前活動的人物，我多以紅色點景，
增加畫面一些生動現象。

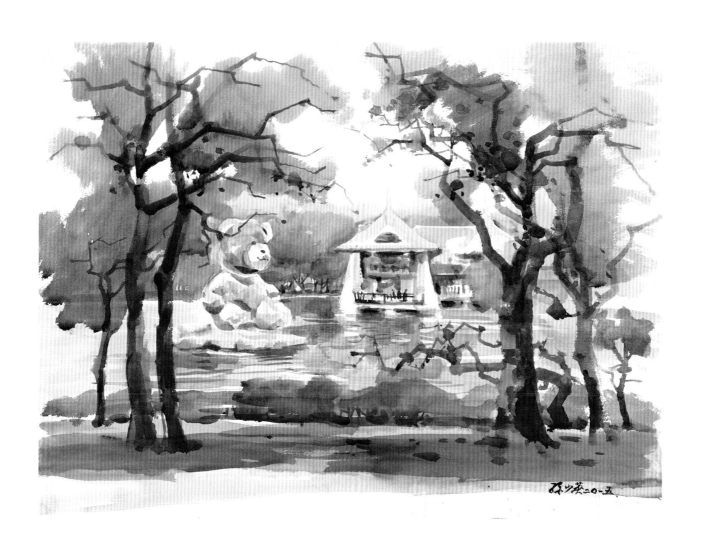

台中公園—
熊愛台中活動
水彩
2開
2015

先畫熊，
以熊為基準，
陸續畫其他景物。
主題和光源，
完全靠留白突現出來。

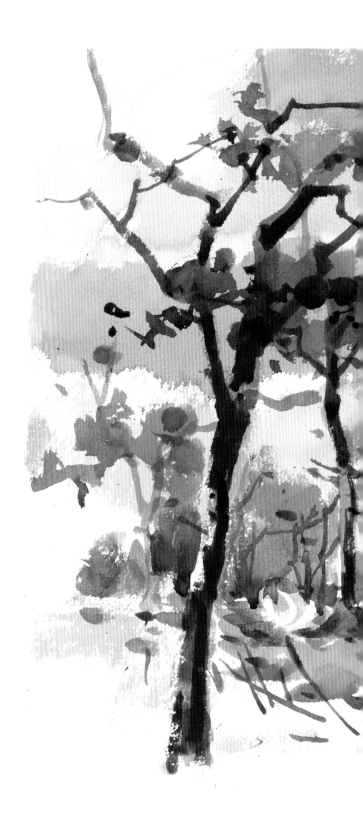

紙教堂荷花開
水彩
4開
2014

紙教堂是主題，樹做前景，
在大面白色的情況下，
加前景很重要，
以免單調無趣。
樹的安排，
切勿蓋住建築物的重要部份，
如尖頂或正門。

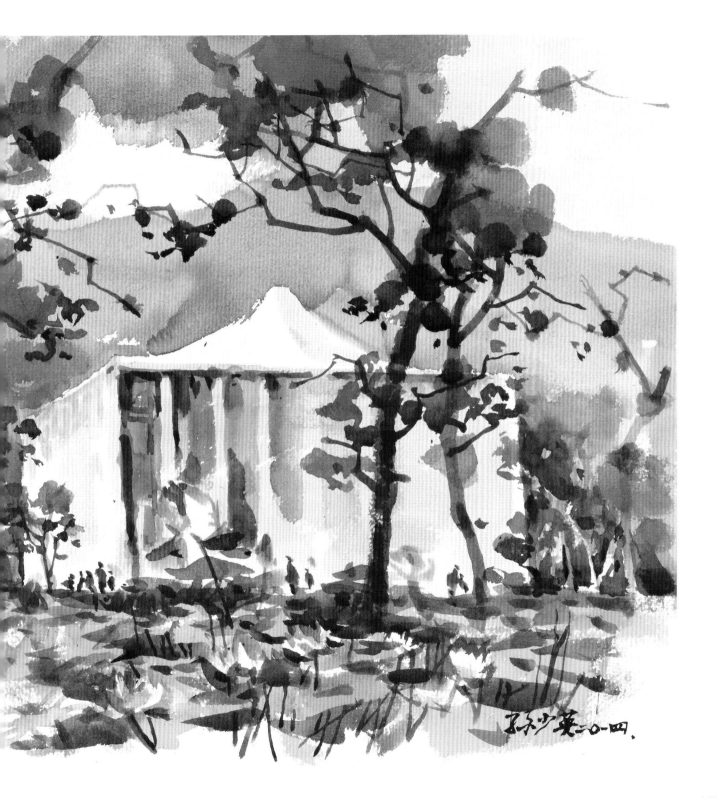

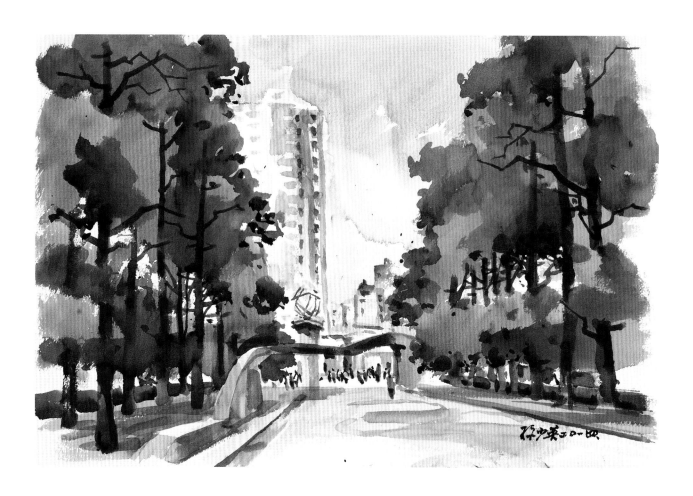

台中草悟道
水彩
4開
2014

我先畫天空，
留出白樓及附屬建物，
後畫行道樹。
畫天空時留一些白雲，
畫行道樹留一些空隙，
畫面有輕快透氣的感覺。

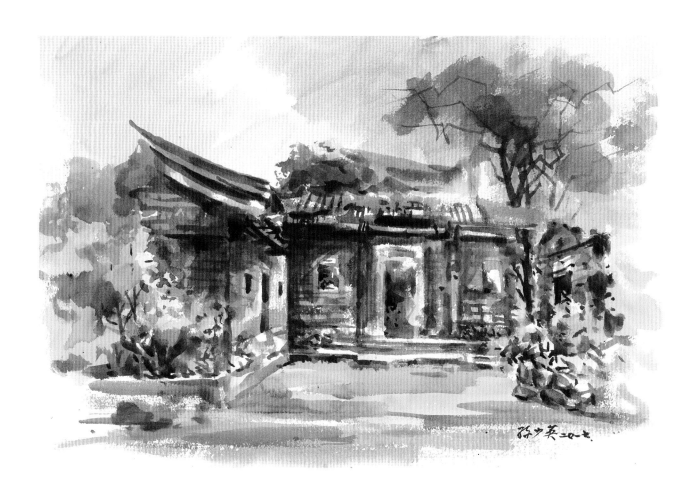

老三合院
水彩
4開
2017

這座三合院看樣子廢棄多年了，
主要的形式還在。
多年風雨，
使灰瓦紅磚都舊了、破了、斷了、裂了！
但溫厚、含蓄的色澤隨著不停的歲月，
更令人惜愛。

11 抽象與具象

　　讀過西洋美術史的人，都知道抽象畫是從康丁斯基（Kandinsky）開始。康丁斯基是俄國人，第二次世界大戰前在德國的包浩斯（Bauhaus）學校任教，同時在這所學校任教的還有蒙德里安（Mondrian）和克利（Paul Klee），他們都是抽象藝術的創作者。台灣已過逝的水彩大師劉其偉最崇拜克利，他的畫風和作法深受克利的影響。

　　包浩斯教學是以建築、工業造型設計為主，不是一般的美術學校修習寫實的素描、水彩及油畫等課程，純粹在造型的設計、創新上研究開發，對近代工業設計及繪畫觀念影響很大。一般人認為抽象繪畫從這所學校發源，應該是有道理的。

· 台北淡水雲門劇場

　　康丁斯基有一本著作《點線面》，在台灣有翻譯本，我讀過，書本中許多意念很難透徹瞭解，我懷疑是否在翻譯上有些問題，美學是哲學範疇，跟藝術實務也有關連，譯者可能需要相當的有關學養。

　　我畫了幾十年，一向是寫實，沒畫過抽象，但我常常跟同學說，寫實的功力固然重要，抽象觀念也極為必要。具象繪畫，往往受到形的限制，如過分看重形的準確、精細，而傷害到美感的發揮，就失去繪畫的真正意義。所以我一直主張，個性適合畫具象繪畫的人，一定要有抽象觀念，使作品的美感充分展現。

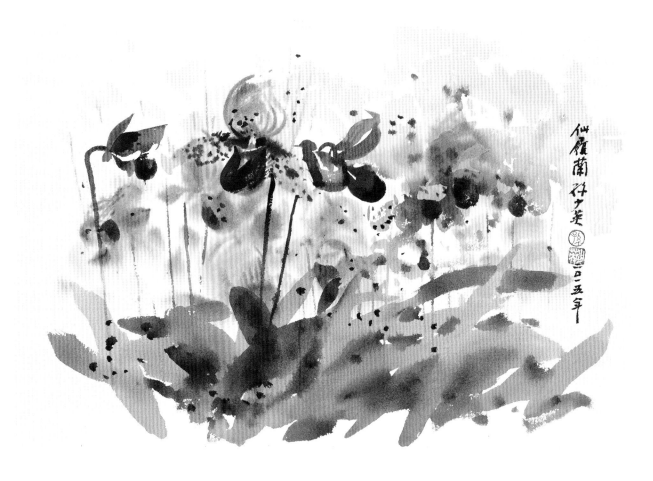

仙履蘭　原名拖鞋蘭，
水彩　因狀如拖鞋而得名，
4開　後來可能有人認為不雅，
2015　而改名仙履蘭。
　　　我以模糊的抽象觀念畫一些背景，
　　　再以具象方式表現美艷的花朵，
　　　藉由聯想作用，
　　　讓人感覺園中有無數的仙履蘭。

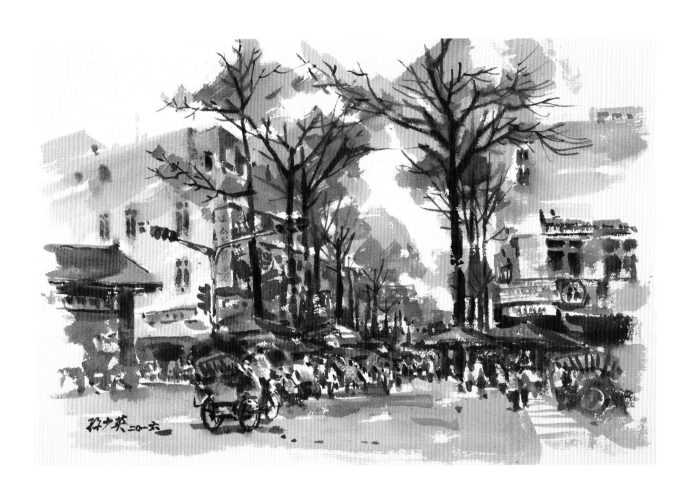

鹿港廟前街
水彩
4開
2016

街上攤販多、遊客多，
還有難得一見的三輪車，
場面繁雜，色彩豐富。
我以半抽象的手法處理，
畫出廟街的熱鬧氣氛。

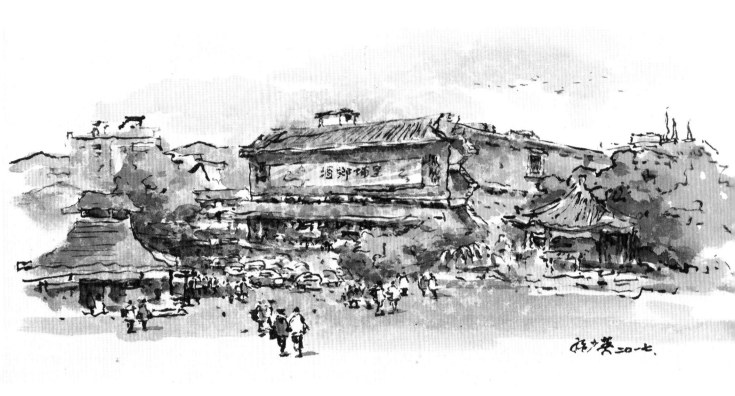

埔里酒廠
墨筆賦彩 褚皮宣
35×77cm
2017

我在高處畫酒廠全景，
廣場很繁褤，
純水彩畫難度高，
墨筆勾線再塗色，比較容易。
純水彩富明快感，
墨筆賦彩有豐富感。

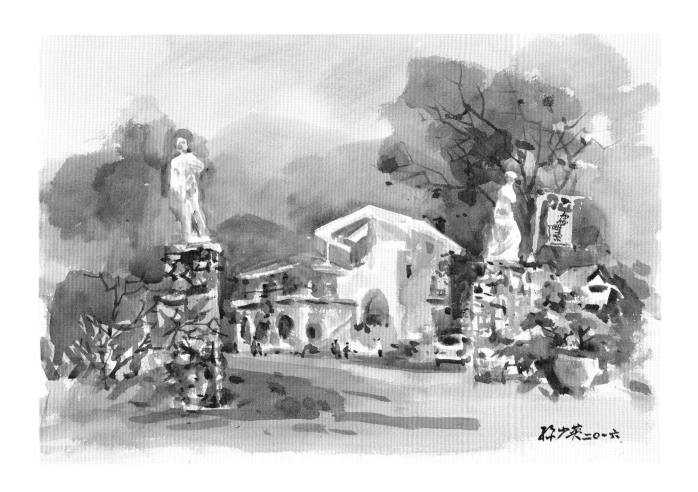

藝術民宿
水彩
4開
2016

門柱上分別是大衛和維納斯雕像，
現場寫生很難畫的精細，
我取其具象形態，
簡化留白處理光影，
似乎有抽象概念，
也具藝術趣味。

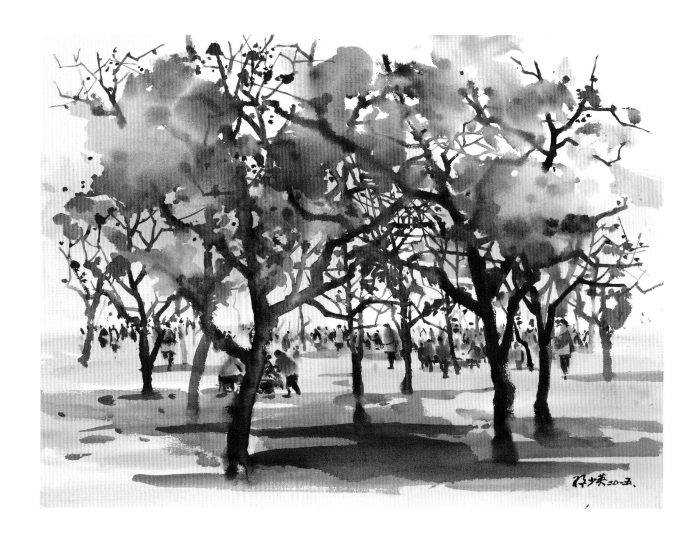

櫻之林
水彩
4開
2015

櫻花林中品茶活動，
我以簡約的抽象手法處理櫻樹的交錯和人群的流動，
使畫面有靜態美，
也有動態美。

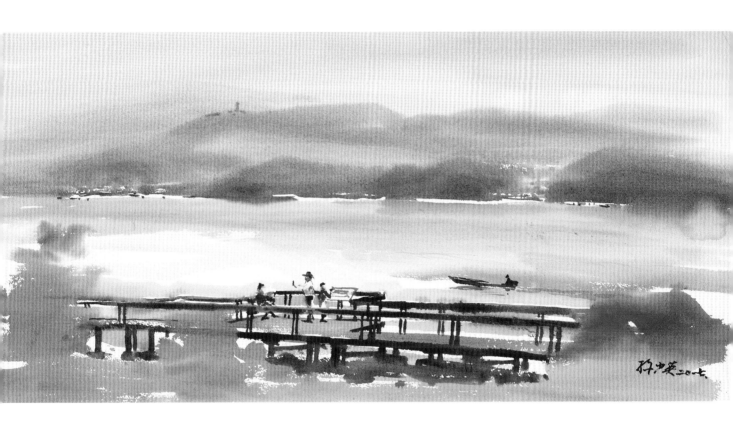

日月潭水蛙頭步道
水彩
38.8×80.4cm
2017

這段步道建在水中，視野良好。
我以高出的樹叢，
模糊的手法斷開筆直狹長的橋面。
橋畔剛好一條小舟划過，
使寂靜的湖面有了動感。

12 主題與系列

　　近二十多年來，我每年都舉行個展，並出版一本書，還以圖文方式投稿到報刊雜誌發表。作品不間斷的原因，是我採取了主題和系列的作法。

　　我移居到埔里，最大的想法，是住在鄉下，寫生方便。我喜歡寫生，我一直覺得寫生是繪畫創作的理想作法。

　　我第一個主題是素描埔里，開始我一個人騎摩托車到處畫，後來有許多同學跟我畫，大家一起畫，畫出了樂趣。埔里圖書館有個很好的畫廊，展覽很方便。為了作品保留，我出版了第一本畫冊《埔里情素描集》，每幅畫我都附有短文，對景點略作介紹，也寫出當時的感想和畫法，書印出來，有人買，就很高興。

· 日本上高地

　　以後我又以水彩畫日月潭、阿里山、台灣小鎮、台灣離島、台灣傳統手藝、荷花、蘭花、九二一地震重建以及美國、日本、大陸西湖、漓江、蘇州等十餘個系列，展覽、出版、投稿，千餘幅畫都已充分利用。去年完成《手繪臺中舊城藝術地圖》一書，是由盧安藝術文化公司策劃，是一本藝術性旅遊觀光、圖文並茂的優良讀物。

　　這些年，因為寫生有主題、有系列，漸漸養成了習慣，一天不畫，就覺得日子白過。同時藉著寫生，交了許多朋友，共同旅遊，共同作畫，互相觀摩，相互激勵，真是樂在其中。更重要的是它有減緩老化，促進健康的無價效果。

歷年出版品

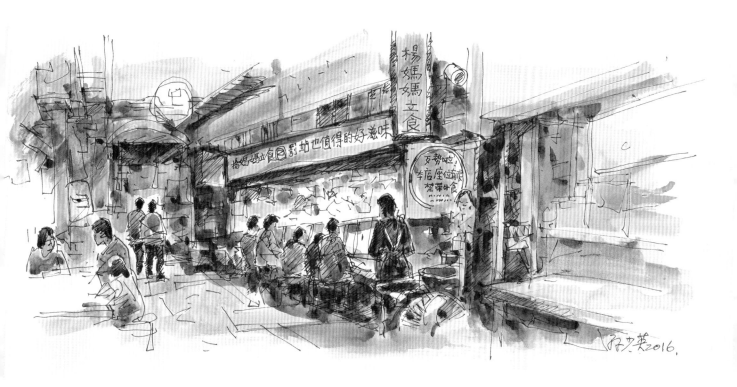

楊媽媽立食
簽字筆淡彩
25.5×56cm
2016

雖是「立食」，還是有座位，
有坐有站，畫面豐富，
強烈的黃色燈光中，
多種招牌的字句都很清楚，
也很有趣味，
我都一字不漏的畫下來。

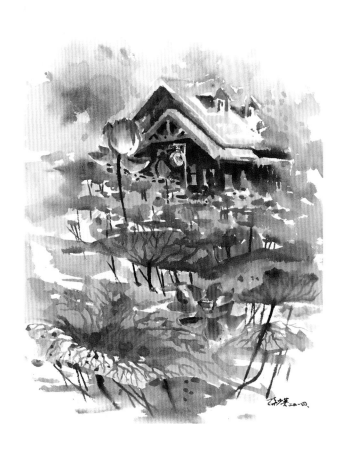

荷塘餐廳　中興新村的荷池與木屋餐廳，
水彩　我刻意把荷花升高，
2開　荷葉也掩掉木屋的底部，
2014　使木屋餐廳有在池中的感覺。

樹幹養蘭　空白處我仿水墨畫做法，
水彩　題字：「樹幹上種蘭花，很有野生趣味」。
4開
2014

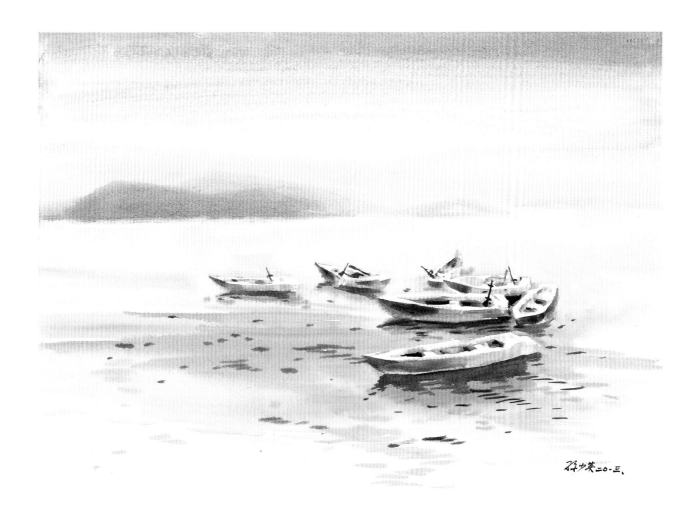

小舟群
水彩
2開
2013

日月潭一個角落裡
發現這組沒有排列整齊的舟群。
初看很散亂，
我稍加安排組合，
並簡化留白處理，
充分發揮了乾淨明快的水彩效果。

素描趣味

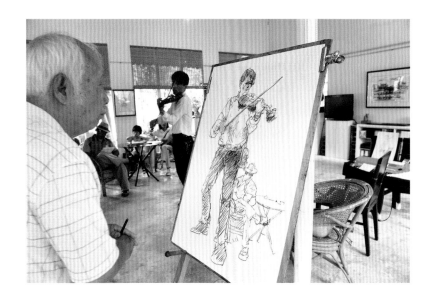

台灣傳統手藝

演奏
鉛筆
2開
2012

演奏者動作很美，
移動不大，
用畫架畫2開，放得開。
畫前先迅速看好演奏者
在畫板上的比例，
太小或太大都不完美。

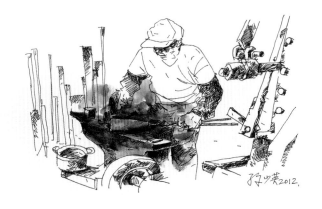

人工捶打
簽字筆淡彩
8開
2012

我用黑色把鍛鐵的紅色襯出來，
是臨時偷懶的意外效果。
寫生作畫，常常有意外效果，
是一種難得的意外樂趣。

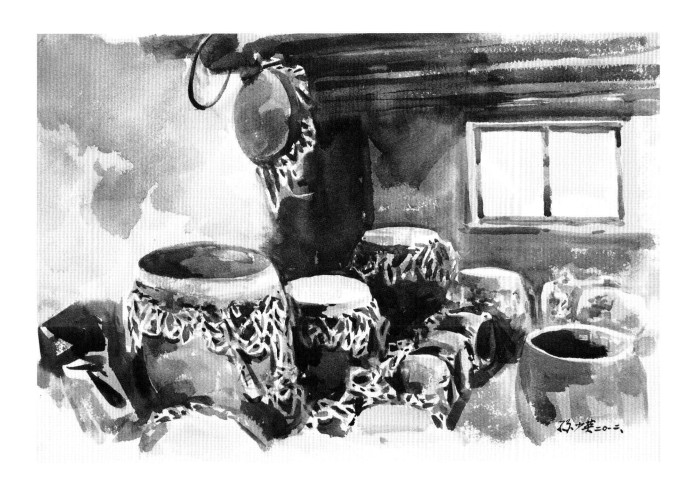

鼓的半成品
水彩
4開
2012

半成品大鼓小鼓堆滿倉庫，
綁緊鼓皮的白色繩索很好看，
不規則的留白處理，
畫起來輕鬆愉快。

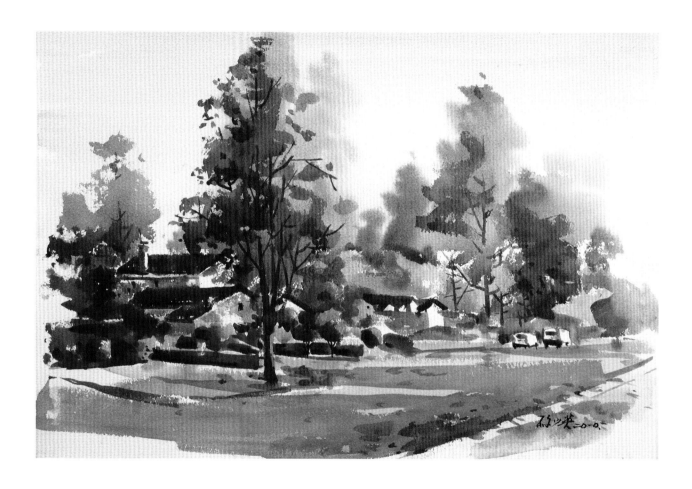

美國小鎮
水彩
4開
2010

美國Sunnyvale小鎮，
黑屋頂白牆壁，
配上高大的楓樹，莊重艷麗。
我先淡掃天空，
次畫楓樹第一次色，
樹間補進屋頂，留山白壁，
最後深色修飾。
這天，許多美國人圍觀，
她們很稱讚我不打草稿的揮灑畫法。

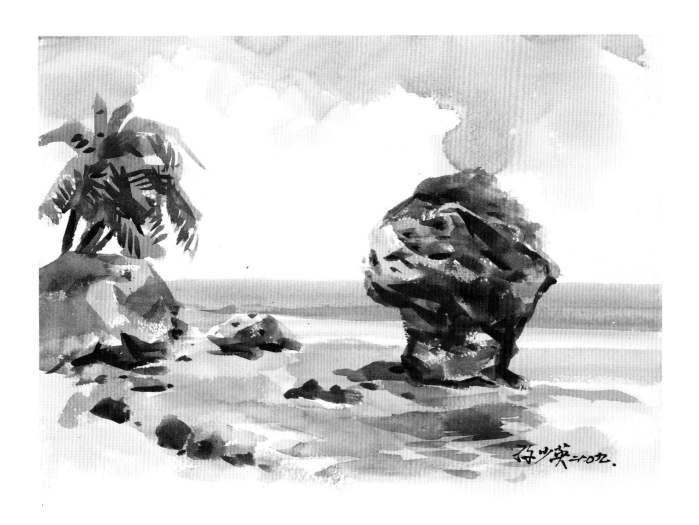

小琉球
水彩
8開
2009

小琉球的地標景點，
名為花瓶石，
畫岩石要注意光源和塊面感覺，
筆觸肯定，
則堅硬有力。

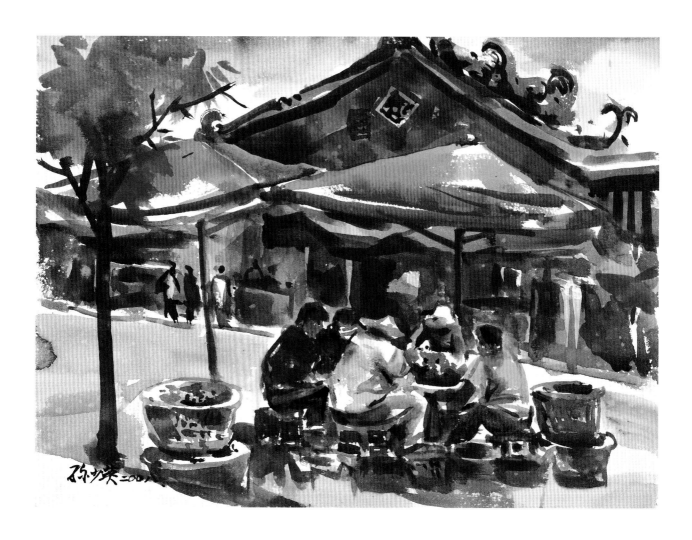

鹿港剝蚵婦人
水彩
8開
2008

路邊剝蚵，現剝現賣，
貨色新鮮，銷量很好。
剝蚵人半天不動，
我在旁邊從容寫生。

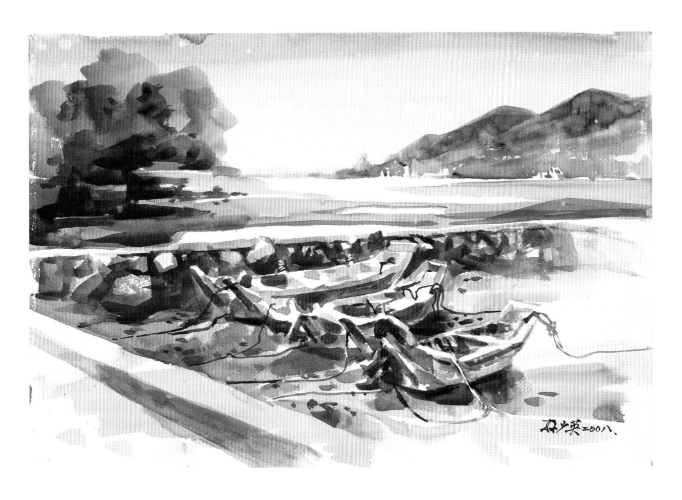

淡水漁船
水彩
4開
2008

漁船停靠在避風堤內，
退潮時，
露出泥岸，
河水與泥岸相接，
兩種形態不同的混合趣味。

阿里山遊記

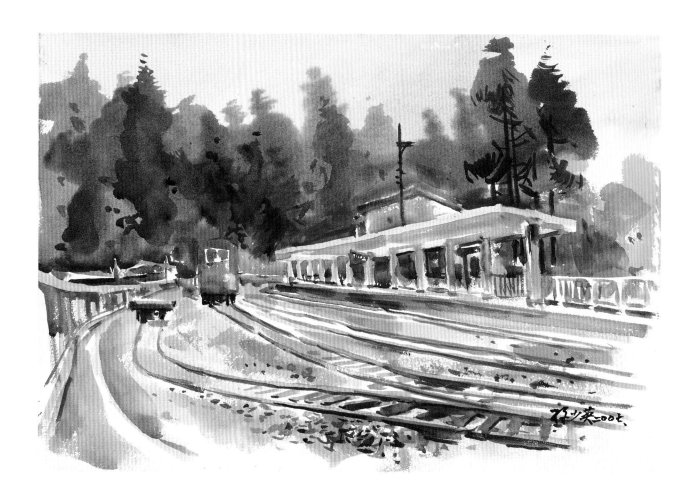

沼平車站
水彩
4開
2007

這裡是阿里山鐵路的大站，
曾繁榮一時，
現在隨著功能的衰退，
清閒多了，
我們在旁邊寫生，
沒有火車往來的安全顧慮。

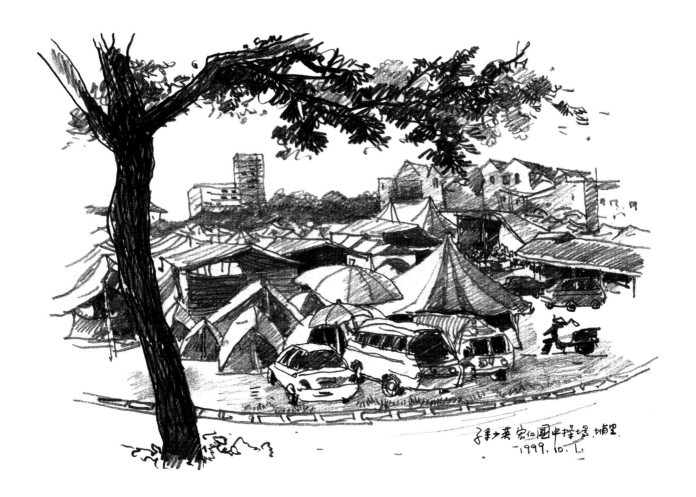

手上英 宏仁國中操場.埔里.
1999. 10. 1.

帳蓬村
鉛筆
4開
1999

九二一地震是台灣一場世紀災難，
我住埔里災區，
在悲慟中畫下這幅歷史記錄。

189

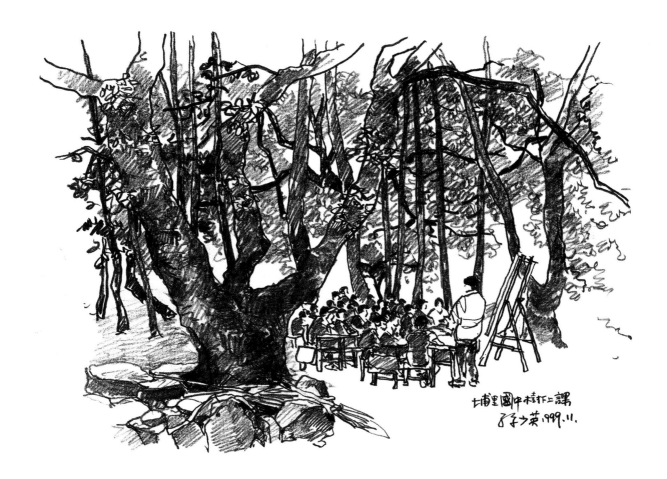

埔里國中樹下上課
子之英 1999.11.

大樹下上課　埔里國中教室全毀，
鉛筆　校園樹多，
4開　各班級在導師引導下，
1999　在樹蔭下上課。

結論

幼年時，在青島看到一位美國女孩在馬路邊速寫街景，幼小的心靈好奇又興趣，至今已數十年，記憶猶新。

十幾歲時，在青島匯泉公園看到一位中年人在水彩寫生，我站在後面看他畫完，畫的那麼逼真，當時我羨慕之情，難以言喻。

在台灣念書，梁中銘老師的鉛筆速寫，曾是我如飢如渴般學習的偶像。

劉其偉老師教我們水彩寫生，他畫的不滿意時常會撕掉，他含著煙斗嘿嘿兩聲，重新畫完。他大筆揮灑一氣呵成的氣勢，我至今懷念不已。

劉獅老師教我們水彩人物寫生，他按步就班，很有計劃，一絲不苟的重疊畫法，對我也深有影響。

以上這些事例，建立了我一生從事美術工作的志願，也養成了我寫生的習慣。

《寫生藝術》書中大部份作品是現場寫生，一部份是在室內畫的，構思、取景都源自寫生。

《清明上河圖》是一幅國寶級的長卷作品，很寫實。我想作者張擇端在現場應不知觀察多少次，描寫多少草稿，才能完成這幅偉大的寫實巨幅畫作，雖不是現場寫生，但是源自寫生。

達文西的蒙娜麗莎，是現場完成的寫生作品。

米開蘭基羅在梵蒂岡西斯丁禮拜堂天板的壁畫，三年創作過程中，應寫生了無計其數的素描草稿。

莫內、梵谷的作品應多是現場寫生完成。

寫生作品或間接寫生作品，除有藝術性外，還有其不可磨滅的真實性，換句話說，寫生作品，不但有視覺上的超俗美感，更在心靈上有其實實在在的落實美感。

寫生藝術

The Art of Plein Air Painting

作　者：孫少英	Author: Sun Shao-Ying
發行人：盧錫民	Publisher: Lu Hsi-Ming
主　編：康翠敏	Chief Editor: Kang Tsui-Min
編輯小組：廖英君・李昀珊・陳祐甄	Edit Team: Liao Ying-Chun, Lee Yun-Shan, Chen Yu-Chen
照片提供：鄧文淵・洪昭明・張勝利・鄭坤池・吳雅慧	Photo: Teng Wen-Yuan, Hung Chao-Ming, Chang Sheng-Li, Cheng Kun-Chih, Wu Ya-Hui
出版單位：盧安藝術文化有限公司	Publisher: Luan Art Co., Ltd.
郵政劃撥帳號：22764217	Postal Transfer A/C: 22764217
地址：40360台中市西區台灣大道2段375號11樓之2	Address: 11F.-2, No.375, Sec. 2, Taiwan Blvd., West Dist., Taichung 40360, Taiwan
電話：04-23263928	TEL: 04-23263928
E-mail：luantrueart@gmail.com	E-mail：luantrueart@gmail.com
官網：www.luan.com.tw	Website: www.luan.com.tw
設計印刷：立夏文化事業有限公司	Limited Company of Cultural Undertakings of the Beginning of Summer
地址：412台中市大里區三興街1號	Address: No.1, Sanxing St., Dali Dist., Taichung City 412, Taiwan (R.O.C.)
電話：04-24065020	TEL: 04-24065020
出版：中華民國107年2月	Publish Date: February 2018
定價：新臺幣1380元	Price：NT$1380

國家圖書館出版品預行編目資料

寫生藝術 / 孫少英作. -- 臺中市：盧安藝術
文化, 民107.02
196面；21×22.5公分
ISBN 978-986-89268-5-1(平裝)

1.水彩畫　2.畫冊

948.4　　　　　　　　107001014